前言

使用許多顏色，

就能畫出無限遼闊又繽紛有趣的手繪世界。

不過，就算只用少數幾種顏色，

也能夠透過單色的深淺表現

或是不同顏色的組合，

創造出不同於五彩繽紛的樂趣。

這本書介紹了許多插圖，

都是使用12色的色鉛筆當中的1～3種顏色。

希望各位好好享受有別於

五彩繽紛的手繪世界，

一定能體會到其中的樂趣！

Contents

前言 ⋯⋯⋯⋯⋯⋯⋯⋯⋯⋯⋯⋯⋯⋯⋯⋯⋯⋯⋯⋯ 4

Chapter 1　用同色系的色鉛筆來畫畫吧

有哪幾種顏色呢？ ⋯⋯⋯⋯⋯⋯⋯⋯⋯⋯⋯⋯ 10
用暖色系的色鉛筆來畫畫吧 ⋯⋯⋯⋯⋯⋯⋯⋯ 12
・來畫線條吧 ⋯⋯⋯⋯⋯⋯⋯⋯⋯⋯⋯⋯⋯ 12
・來畫平面吧 ⋯⋯⋯⋯⋯⋯⋯⋯⋯⋯⋯⋯⋯ 12
・組合線條與平面 ⋯⋯⋯⋯⋯⋯⋯⋯⋯⋯⋯ 13
・各種著色方式 ⋯⋯⋯⋯⋯⋯⋯⋯⋯⋯⋯⋯ 13
・暖色系適合哪些圖案？ ⋯⋯⋯⋯⋯⋯⋯⋯ 14
・畫出顏色的深淺變化吧 ⋯⋯⋯⋯⋯⋯⋯⋯ 15
・來畫花紋吧 ⋯⋯⋯⋯⋯⋯⋯⋯⋯⋯⋯⋯⋯ 16
・來混和顏色吧 ⋯⋯⋯⋯⋯⋯⋯⋯⋯⋯⋯⋯ 17

用冷色系的色鉛筆來畫畫吧 ⋯⋯⋯⋯⋯⋯⋯⋯ 18
・來畫線條與平面吧 ⋯⋯⋯⋯⋯⋯⋯⋯⋯⋯ 18
・冷色系適合哪些圖案？ ⋯⋯⋯⋯⋯⋯⋯⋯ 19
・試試看不一樣的顏色吧 ⋯⋯⋯⋯⋯⋯⋯⋯ 20
・練習畫毛線球 ⋯⋯⋯⋯⋯⋯⋯⋯⋯⋯⋯⋯ 20
・畫出顏色的深淺變化吧 ⋯⋯⋯⋯⋯⋯⋯⋯ 21
・來畫花紋吧 ⋯⋯⋯⋯⋯⋯⋯⋯⋯⋯⋯⋯⋯ 22
・來混和顏色吧 ⋯⋯⋯⋯⋯⋯⋯⋯⋯⋯⋯⋯ 23

使用自然色的色鉛筆來畫畫吧 ⋯⋯⋯⋯⋯⋯⋯ 24
・來畫線條與平面吧 ⋯⋯⋯⋯⋯⋯⋯⋯⋯⋯ 24
・自然色適合哪些圖案？ ⋯⋯⋯⋯⋯⋯⋯⋯ 25
・試試看不同顏色、不同圖形吧 ⋯⋯⋯⋯⋯ 26
・畫出顏色的深淺變化吧 ⋯⋯⋯⋯⋯⋯⋯⋯ 27
・來畫花紋吧 ⋯⋯⋯⋯⋯⋯⋯⋯⋯⋯⋯⋯⋯ 28
・練習畫編織籃 ⋯⋯⋯⋯⋯⋯⋯⋯⋯⋯⋯⋯ 28
・來混和顏色吧 ⋯⋯⋯⋯⋯⋯⋯⋯⋯⋯⋯⋯ 29

用「黑色」來畫畫吧 ⋯⋯⋯⋯⋯⋯⋯⋯⋯⋯⋯ 30
・畫出線條與平面吧 ⋯⋯⋯⋯⋯⋯⋯⋯⋯⋯ 30
・畫出顏色的深淺變化吧 ⋯⋯⋯⋯⋯⋯⋯⋯ 31

STEP UP
如何畫出漸層 ·· 32

STEP UP
用基本的12色就行！混色清單 ························· 34

Chapter2　　　　　　　　　用各種圖形來畫畫吧

有哪些圖形呢？ ··· 36
LESSON 1　　圓形可以畫出哪些圖案？ ················· 38
LESSON 2　　橢圓形可以畫出哪些圖案？ ·············· 40
LESSON 3　　圓底燒瓶形可以畫出哪些圖案？ ········· 42
LESSON 4　　水滴形可以畫出哪些圖案？ ·············· 44
LESSON 5　　三角形可以畫出哪些圖案？ ·············· 46
LESSON 6　　蝴蝶結形可以畫出哪些圖案？ ··········· 48
LESSON 7　　四角形可以畫出哪些圖案？ ·············· 50
LESSON 8　　彎月形可以畫出哪些圖案？ ·············· 52
LESSON 9　　半圓口袋形可以畫出哪些圖案？ ········· 54
LESSON 10　　雲朵形可以畫出哪些圖案？ ·············· 56
LESSON 11　　多角形可以畫出哪些圖案？ ·············· 58
LESSON 12　　梯形可以畫出哪些圖案？ ················· 60
LESSON 13　　圓柱形可以畫出哪些圖案？ ·············· 62
LESSON 14　　葫蘆形可以畫出哪些圖案？ ·············· 64

STEP UP
就在我們身邊！1、2、3色的世界 ····················· 66
Column・使用橡皮擦 ·· 68

Chapter3　　　　　　　　　來畫更多圖案吧

有哪些畫法呢？ ··· 70
01　來畫可愛的動物吧 ··································· 72
02　來畫漂亮的鳥兒吧 ··································· 74
03　來畫繽紛的水中生物吧 ····························· 76
04　來畫新鮮的水果吧 ··································· 78
05　來畫美味的蔬菜吧 ··································· 80

06 來畫好吃的麵包吧 ──────── 82

07 來畫時髦的服飾吧 ──────── 84

08 來畫可愛的日用品吧 ──────── 86

09 自由地畫出花朵吧 ──────── 88

10 用想像力畫出樹木小草吧 ──────── 90

11 來畫各式各樣的人物吧 ──────── 92

12 來畫熱鬧的街道風景吧 ──────── 94

STEP UP
全體集合！相同顏色組合的圖案小夥伴 ──────── 96

Column・色鉛筆損耗率排行榜 ──────── 98

Chapter 4 用 3 種顏色畫出動人的世界

燦爛的配色世界 ──────── 100

配色 gallery 01　神秘的色彩 ──────── 102

配色 gallery 02　甜蜜的色彩 ──────── 104

配色 gallery 03　夢幻的色彩 ──────── 106

配色 gallery 04　柑橘系的色彩 ──────── 108

配色 gallery 05　懷舊的色彩 ──────── 110

配色 gallery 06　晶瑩剔透的色彩 ──────── 112

配色 gallery 07　東方的色彩 ──────── 114

配色 gallery 08　可愛的色彩 ──────── 116

配色 gallery 09　奇幻的色彩 ──────── 118

配色 gallery 10　清新的色彩 ──────── 120

配色 gallery 11　森林深處的色彩 ──────── 122

配色 gallery 12　改變紙張的顏色 ──────── 124

結語 ──────── 126

chapter.1
用同色系的色鉛筆來畫畫吧

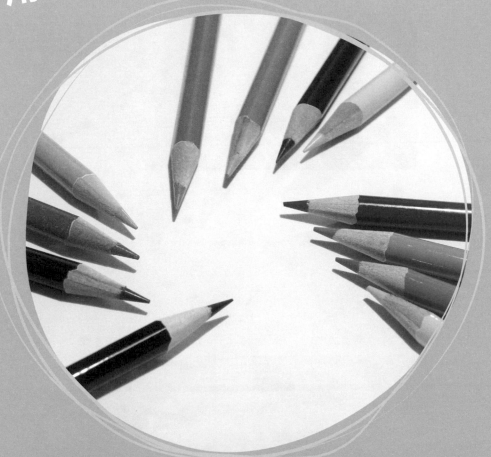

使用暖色系、冷色系等
顏色相近的色鉛筆，
畫出各種的圖案吧。

有哪幾種顏色呢？

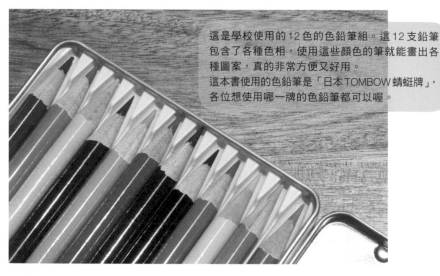

這是學校使用的12色的色鉛筆組。這12支鉛筆包含了各種色相，使用這些顏色的筆就能畫出各種圖案，真的非常方便又好用。
這本書使用的色鉛筆是「日本TOMBOW蜻蜓牌」，各位想使用哪一牌的色鉛筆都可以喔。

黑色	藍色	綠色	紅色
咖啡色	黃色	橙色	粉紅色
水藍色	黃綠色	膚色	紫色

握筆方式

＊寫字時的握筆方式

這是一般寫字時的握筆方式。方便控制下筆的力道，是最常使用的握法。

＊放鬆自在的握筆方式

適合在大面積均勻塗上淺色、畫出漸層色等情況使用。

來畫線條吧

藍色 ────────────────

粉紅色 〜〜〜〜〜〜〜〜〜〜〜〜〜

黃綠色 ‑ ‑ ‑ ‑ ‑ ‑ ‑ ‑ ‑ ‑ ‑ ‑ ‑

水藍色 ℮℮℮℮℮℮℮℮℮℮℮℮℮℮℮

橙色 ∧∨∧∨∧∨∧∨∧∨∧∨∧∨∧

咖啡色 〜〜〜〜〜〜〜〜〜〜〜〜〜

使用寫字時的握筆方式，搭配12種顏色的色鉛筆，畫出各種線條吧。
可以畫成鋸齒狀、電話捲線狀……各種不同的線條！

塗上顏色吧

＊用力著色

以寫字的握筆方式，用力
地塗上顏色吧。就算有著
色的痕跡也沒關係。

＊輕輕著色

以放鬆自在的握筆方式，輕輕
地塗出一大片的顏色吧。重點
在於握筆的力道要輕。

＊塗出漸層色

以放鬆自在的握筆方式，
讓顏色愈來愈淡，表現出
明暗深淺吧。

變換一下筆觸吧

＊斜向鋸齒狀著色法

以方便下筆的方向，迅速俐
落地來回著色。

＊線條著色法

將同方向的短線條連成一整面。

＊圈圈著色法

以畫圈的方式塗滿顏色。

用暖色系的色鉛筆來畫畫吧

首先，我們就使用

膚色、橙色、粉紅色與紅色來畫畫吧。

這4種顏色都屬於「暖色系」，

可以畫出很多可愛的圖案。

橙色

紅色

膚色

粉紅色

來畫線條吧

用不平整的線條畫出圖案

把圈圈重疊

把愛心交疊

也畫畫看花朵
跟蝴蝶結吧。

來畫平面吧

塗成模糊的圓圈也很可愛！

我拿走
一個喔

把小小的蝴蝶結弄散

組合線條與平面

疊加線條與平面，就是超棒的圖案！

輪廓線條　　　　塗上顏色

塗成圓圈　　　　加上線條

隨意塗上顏色　　　　加上線條

線條的顏色深，
底色的顏色淺，
就能畫出
漂亮的圖案！

各種著色方式

＊試試看變換力道吧

畫出顏色較深的部分與顏色較淺的部分吧。

＊有些要著色，有些要留白

著色的部分不一樣，就變成了不一樣的花朵。

＊試試看暈開線條

在內側著色或在外側著色，
可以畫出2種感覺。

外側著色

內側著色

暖色系適合哪些圖案？

結合前兩頁介紹的6種畫法，畫出適合暖色系的圖案吧。變換一下形狀、畫法，看起來就會更豐富又有變化！

只使用1種暖色系的色鉛筆，可以畫出哪些圖案呢？

＊兔子三姊妹

把臉塗上顏色，或改變線條的筆觸，看起來都很不錯！

＊3種顏色的草莓

用暖色系畫的草莓看起來好好吃喔。

＊蝴蝶結大集合

ONE POINT

可以均勻地著色，但隨意亂塗的方式也很有魅力！試試看各種不同的著色方式，就能有新的發現喔。

保留一些白色部分，就變成了閃耀有光澤的蝴蝶結

塗成蓬蓬鬆鬆的樣子，就變成毛線做的蝴蝶結

畫出顏色的深淺變化吧

使用暖色系的色鉛筆,畫出帶有些許真實感的顏色深淺變化吧。
仔細觀察身旁的物品以後,再試著上色,也很有意思。

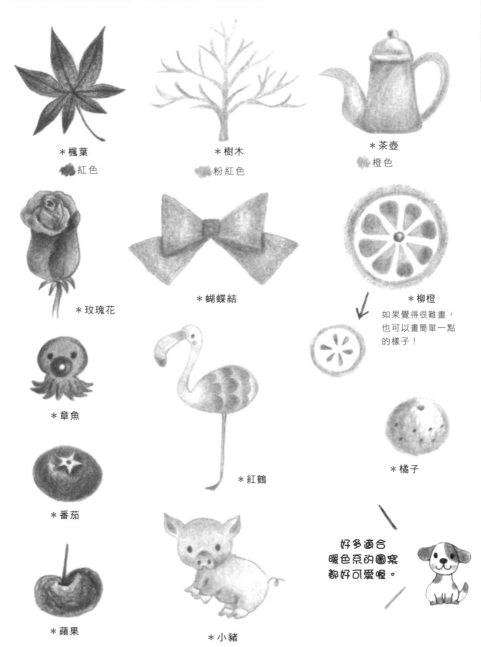

＊楓葉
🟥紅色

＊樹木
🟥粉紅色

＊茶壺
🟥橙色

＊玫瑰花

＊蝴蝶結

＊柳橙
如果覺得很難畫,
也可以畫簡單一點
的樣子!

＊章魚

＊紅鶴

＊橘子

＊番茄

＊蘋果

＊小豬

好多適合
暖色系的圖案
都好可愛喔。

來畫花紋吧

加上花紋，搖身一變成時
髦又可愛的圖案。

把色鉛筆削尖的話，
就能輕鬆畫出
小小的花紋喔。

＊蝴蝶結的花紋

紅色點點

橙色線條

白色點點也好可愛

＊糖果的花紋

線條

實心圓點

空心圓點

＊洋裝的花紋

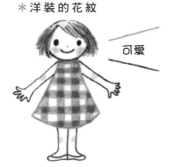

可愛

格子花紋

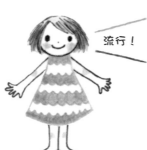

流行！

波浪紋

甜心

不規則圓點花紋

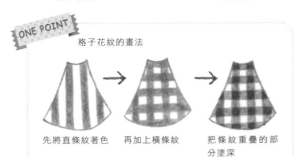

ONE POINT

格子花紋的畫法

先將直條紋著色　　再加上橫條紋　　把條紋重疊的部
　　　　　　　　　　　　　　　　　　分塗深

＊在花上加入花紋

來混和顏色吧

將2種以上的顏色疊在一起，就叫做混色。混和暖色系的顏色，就能畫出輕柔溫暖的感覺。
※漸層與混色的方式將在P32～34詳細解説。

白色部分保留不上色，其他部分塗上粉紅色

以未上色的白色部分為中心，塗上橙色

＊2種顏色的混色

＊3種顏色的混色

要不要試試看用暖色系的混色，畫出各種圓點呢？

描繪線條與上色時使用不同的顏色，也會讓圖案的感覺變得不一樣。

用冷色系的色鉛筆來畫畫吧

冷色系使用的顏色為水藍色、藍色與紫色。

除了用來描繪有關水的圖案，

例如：海洋、天空等等，

也能把任何圖案都畫出清涼酷爽的感覺。

藍色

紫色

水藍色

來畫線條與平面吧

把三角形疊在一起

各種圓圈

圈圈疊起來變成雪人

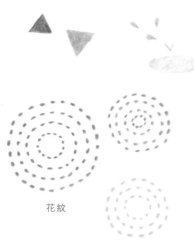

水坑

小鳥

花紋

大象

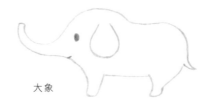

冷色系適合哪些圖案？

＊各種雨滴形狀

線條　　　　　　線條輪廓＋著色　　　暈開外側的線條　　　暈開內側的線條

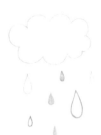

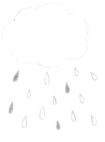

雨滴有各種
不同的畫法呢。

＊各種繡球花

花瓣　　　　　　把花瓣重疊　　　　緊密地重疊　　　　暈染開花朵外側

＊各種花朵

跟暖色系的花朵
比起來，有種
恬靜安穩的感覺呢。

變換一下著色的部分
或花瓣的方向吧。

試試看不一樣的顏色吧

＊企鵝三姊妹

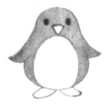

每一種顏色
都很好看呢！

＊3種顏色的葡萄

＊3種顏色的牽牛花

練習畫毛線球

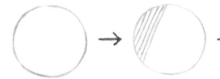

畫一個圓形。　　盡量以同樣的間距畫出　圓形的下半部也一樣畫線　然後再加上直線條。重點在
　　　　　　　　斜線條。　　　　　　　條，小心別畫到外面了。　於改變線條的角度。

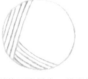
用線條填滿圓形，
就完成了！

畫毛線的線條時，
要先把色鉛筆削尖。

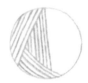
也可以輕輕地塗上
顏色。

把線條暈開，看起來
也很漂亮。

ONE POINT

隨意著色，表現出牛仔布的質感。

有些圖案不適合仔細均
勻上色，隨意自在的塗
色方式才更適合。

畫出顏色的深淺變化吧

使用冷色系的色鉛筆，畫出帶有些許真實感的顏色深淺變化吧。
某些部分留白，並加上顏色深淺變化，就能表現出物品的質感。

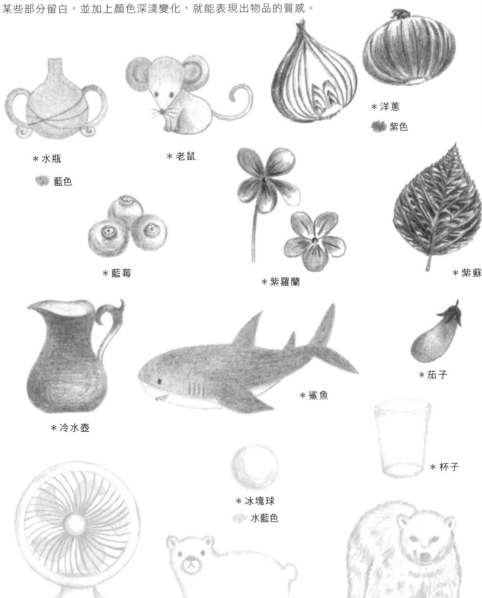

* 水瓶

藍色

* 老鼠

* 洋蔥

紫色

* 藍莓

* 紫羅蘭

* 紫蘇

* 冷水壺

* 鯊魚

* 茄子

* 冰塊球

水藍色

* 杯子

* 電風扇

* 熊

卡通畫風的熊，以及表現出
明暗深淺的真正的熊。

* 熊

來畫花紋吧

加上花紋，搖身一變成時髦又可愛的圖案。

＊小魚的花紋

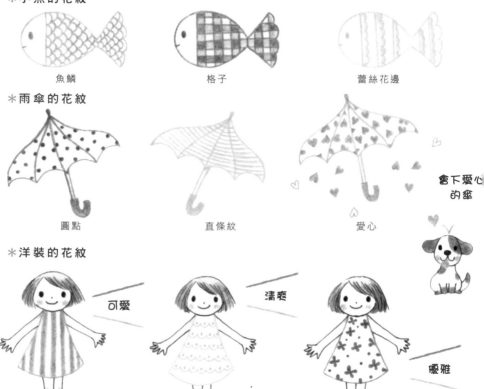

魚鱗　　格子　　蕾絲花邊

＊雨傘的花紋

圓點　　直條紋　　愛心

會下愛心的傘

＊洋裝的花紋

可愛　　清爽

直條紋　　波浪紋　　繡球花

優雅

＊幾何圖形中的花紋

幫圓形加上花紋

幫三角形加上花紋

幫水滴形加上花紋

幫長方形加上花紋

來混和顏色吧

混和冷色系的顏色，就能創造出魅力十足的透明清爽感。
※ 漸層與混色的方式將在P32～34詳細解說。

使用水藍色 的鉛筆畫
出雨滴，上半部的顏色較
淺，下半部的顏色較深。

從上往下疊加紫色 。

使用水藍色 畫出圓形以後，再疊加
上藍色 及紫色 的話，就會變成
有顏色深淺差異的彈珠了。

混搭水藍色 與藍色 。2
種顏色很相近，所以很好混和。

用水藍色 與紫色 描繪
出的牽牛花。

混和冷色系
畫出漂亮的
雨滴形狀，
下雨天也一樣有趣！

使用自然色的色鉛筆來畫畫吧

綠色

使用綠色、黃綠色、黃色、
咖啡色來畫畫吧。

這4種顏色都屬於「自然色系」，
是描繪植物時不可或缺的好夥伴。

黃綠色

咖啡色

黃色

來畫線條與平面吧

適合使用
自然色系描繪的
圖案有很多都是
大自然的產物喔。

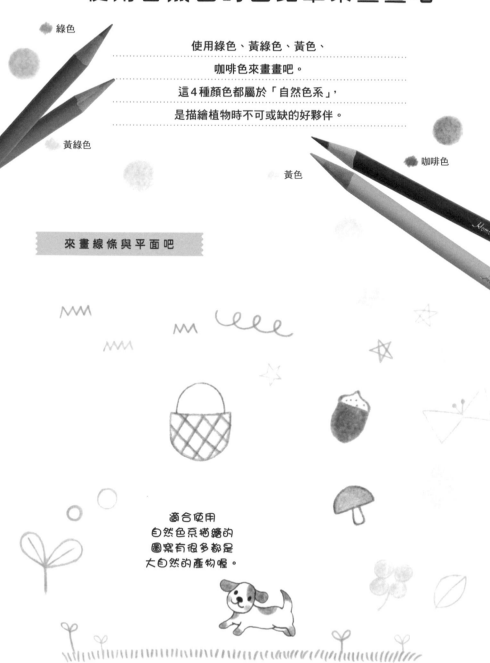

自然色適合哪些圖案？

用不一樣的著色方式，
感覺起來
完全不一樣呢。

＊各種形狀的葉子

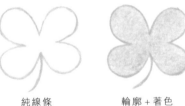

純線條　　　　　輪廓＋著色　　　暈開外側的輪廓線條　暈開內側的輪廓線條

使用自然色系的色鉛筆，畫畫看各種形狀的葉子吧。

＊花朵與昆蟲

棉絮

用不同顏色畫出各種花朵吧。

很多花瓣的花朵

小花朵

可以隨意地畫出昆蟲的形狀！

試試看不同顏色、不同圖形吧

＊３種顏色的香蕉

香蕉逐漸成熟的樣子

＊烏龜親子檔

用３種顏色畫出不同大小的烏龜。

＊各種形狀的檸檬片

圓片

也可以仔細地畫出細節。

半月狀

即使只用
１種顏色，
也能靠著深淺
做出變化呢。

平分

＊用１種顏色做出２種顏色的效果

著色時改變看看顏色的深淺吧。

ONE POINT

改變著色方式或筆觸，就能體驗到各種不同的樂趣。

輪廓＋著色　　　　　隨意著色　　　　輪廓＋暈開外側的線條　　　以線條填滿

畫出顏色的深淺變化吧

使用自然色系的色鉛筆,畫出帶有些許真實感的顏色深淺變化吧。
某些部分留白,並加上顏色深淺變化,就能表現出物品的質感。

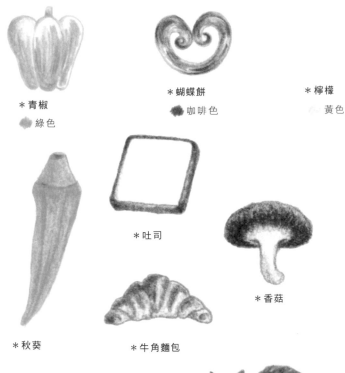

* 青椒

● 綠色

* 蝴蝶餅

● 咖啡色

* 檸檬

● 黃色

* 吐司

* 香菇

* 銀杏

* 秋葵

* 牛角麵包

* 豌豆

● 黃綠色

仔細觀察花球與根莖部的陰影,
畫畫看青花菜吧。

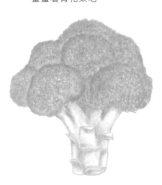

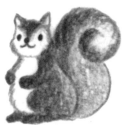

* 松鼠

仔細一瞧,
就能發現葉子上面
有細微的葉脈呢。

* 青花菜

* 高麗菜

來畫花紋吧

也使用4種自然色系的色鉛筆，畫畫看各種花紋吧。

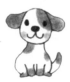

畫上花紋以後，
變得更
漂亮了呢。

✱ 幫蝴蝶加上花紋

✱ 幫洋裝加上花紋

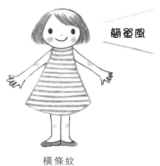

簡單風

鄉村風

可愛風

橫條紋　　　　　　　　　長版蕾絲上衣　　　　　　　黃底白點點

練習畫編織籃

可以應用在
各種編織物。

 → 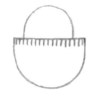 → →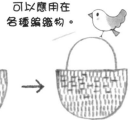

用咖啡色畫出輪廓。　　以相同的間距畫出　　　由上至下，用短直線　　隨意地將短直線加上
　　　　　　　　　　　　短直線。　　　　　　　填滿。　　　　　　　　短橫線。

→

畫好了！

ONE POINT

用不一樣顏色畫畫看其他花紋的籃子吧。

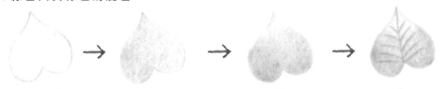

來混和顏色吧

相近的顏色容易混和,可以畫出很自然的漸層色。
※ 漸層與混色的方式將在P32~34詳細解説。

＊ 綠色與黃綠色的混色

使用黃綠色 畫出
葉子的輪廓。

輕輕地塗滿顏色。

加上綠色 。葉子下
半部的顏色比較深。

使用綠色 畫出葉脈,
就完成了。

＊ 黃色與咖啡色的混色

銀杏等植物的黃色葉子要先使
用黃色 的色鉛筆著色,
再疊加上咖啡色 。

香蕉等等的黃色食
物,大部分也是這
個顏色組合。

黃色＋咖啡色
＝可以描繪出
美味的
魔法顏色。

黃色
咖啡色

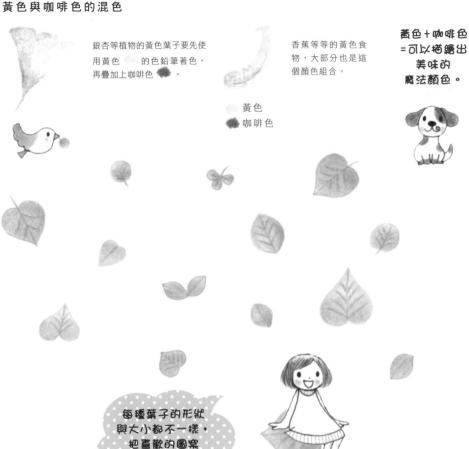

每種葉子的形狀
與大小都不一樣,
把喜歡的圖案
畫在筆記本
或手帳上吧。

用「黑色」來畫畫吧

黑色的色鉛筆帶著穩重的氣質，

只用黑色的色鉛筆，也能畫出超棒的插圖。

不論是表現出深邃的黑，還是淺淺的灰，

這支鉛筆都能夠輕鬆搞定，很適合用來練習顏色的明暗深淺，

就讓我們使用黑色恣意揮灑吧。

 黑色

看起來也很像
用鉛筆畫的
設計圖稿呢

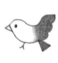

畫出線條與平面吧

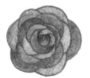

＊玫瑰

＊蝴蝶

＊葉子與花朵

＊草莓

＊櫻桃

使用黑色的色鉛筆著色時，
從慣用手的反邊
開始著色才不會弄髒手喔。

＊蝴蝶結

＊西洋梨

＊貓咪

畫出顏色的深淺變化吧

畫畫看像舊電影一樣的單色畫吧。

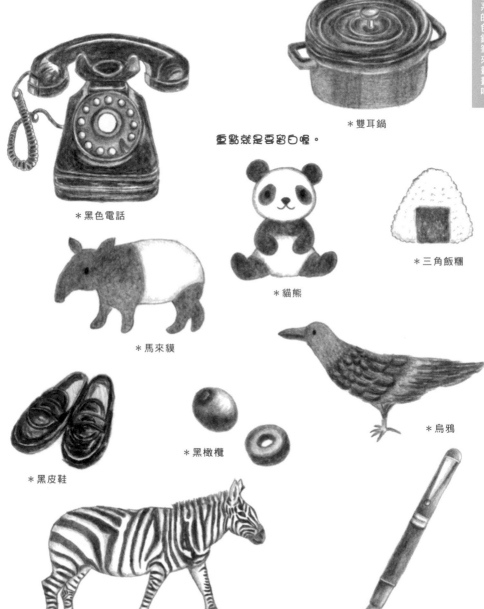

＊雙耳鍋

重點就是要留白喔。

＊黑色電話

＊貓熊

＊三角飯糰

＊馬來貘

＊烏鴉

＊黑橄欖

＊黑皮鞋

＊斑馬

＊鋼筆

如何畫出漸層

單色的漸層畫法

首先是範例講解。區分顏色深淺的部分，這邊總共分成了7階，其中一階為白色。

現在則要參考範例講解的顏色深淺分層，試著直接畫出自然的漸層變化，不必再畫出清楚的分層。

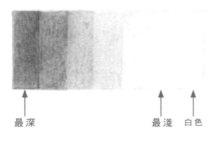

最深　　　　　最淺　白色

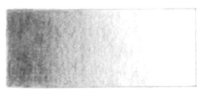

深 ◄──────────► 淺

可以從最深畫到最淡，也可以從最淡畫到最深，覺得畫得順就好！

※上圖的範例是從深色開始畫起。

深色的部分

參考上圖的7階段漸層圖，決定好最深的顏色濃度。接著，慢慢地將顏色愈塗愈淡。

淺色的部分

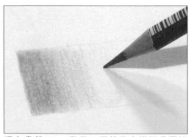

現在畫第3～4階段。握筆的力道記得要放鬆喔。

ONE POINT

調整顏色深淺時，可以使用橡皮擦輕輕地按壓，這樣會變得更自然。

2種顏色的漸層方式

與1種顏色的漸層方式一樣，先練習區分顏色。請按照以下的範例，使用「紅色」與「粉紅色」畫出5個層次的顏色。

參考顏色深淺階段圖，著色時將2種顏色最淺的部分重疊在一起。在重疊2種顏色時，要控制顏色較深的色鉛筆的著色力道，以維持2種顏色之間的平衡。

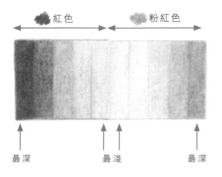

🔴紅色　🔴粉紅色

最深　　　最淺　　　最深

小心別讓顏色較淺的色鉛筆染到另一支筆的顏色。

各種不同的漸層

海洋色的漸層
🔵藍色　🔵水藍色

泡泡的漸層
🔵水藍色　🔴粉紅色

魔法色的漸層
🟡黃色　🔵水藍色　🟣紫色

美味的漸層色
🟡黃色　🟤咖啡色

酸酸甜甜的漸層色
🔴紅色　🟡黃色　🟢黃綠色

用基本的12色就行！**混色清單**

可以畫出
12色以外的
顏色喔

試著疊加顏色，畫出不一樣的感覺吧。
著色時輕輕地疊加顏色，就能畫出漂亮的混色。

奶油色	土黃色	米色
● 黃色　● 膚色	● 黃色　● 咖啡色	● 咖啡色　● 膚色

藏青色	紫紅色	薰衣草色
● 紫色　● 藍色	● 紫色　● 粉紅色	● 粉紅色　● 水藍色

翡翠綠	永恆黃	鮭肉色
● 黃綠色　● 水藍色	● 黃色　● 橙色	● 粉紅色　● 膚色

chapter.2
用各種圖形來畫畫吧

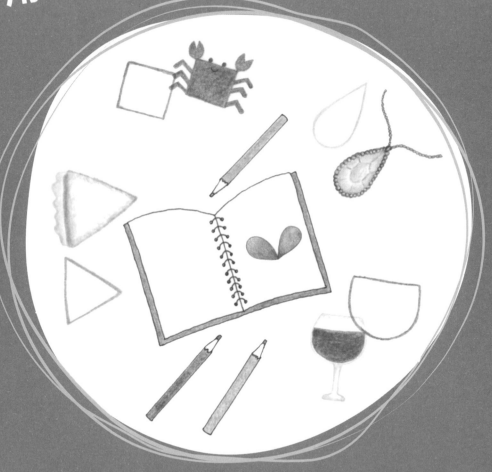

以基本的圓形、三角形、
橢圓形、拱形等形狀為主，
用3種顏色的色鉛筆畫出各種圖案吧。

有哪些圖形呢？

　　想要畫點什麼圖案，於是拿出了色鉛筆畫本或素描本，結果還是不知道該畫什麼才好。各位應該也有過這樣的經驗吧？這種時候，請環視一下身旁的物品，想一想在這些物品當中，都藏了哪些形狀呢？

胖嘟嘟的
圓底燒瓶形

砧板是
四角形

水果跟水果籽
大多都是圓形

羅勒葉是
水滴狀

發現口袋形！

從形狀來聯想吧

　　第2章選出14種基本圖形，想一想這些圖形可以畫出哪些圖案。如果能夠聯想到「四角形→書本」、「半圓弧形→帽子」等等，那麼就能畫出愈來愈多的圖案了。

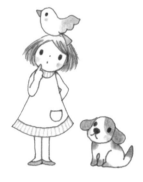

Book

連起來？疊起來？還是顛倒過來？

這些基本圖形都可以增加各式各樣的變化。試著將它們連接起來或著重疊起來吧。

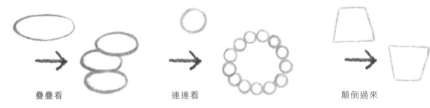

疊疊看　　　　　　　連連看　　　　　　　顛倒過來

要畫什麼樣子呢？

圓形的水果切開以後，也會變成不同的形狀。

原本的樣子　　　　　這樣切？　　　　　　還是切成圓片？

從哪個角度看？

側面看起來為梯形的杯子，換個角度看，
也會變成不一樣的形狀喔。

從上往下看是圓形　　　從旁邊看是布丁形

要畫幾個？

有些圖案就是畫得愈多愈可愛！

一棵樹

許多棵樹

一整盤的蘋果

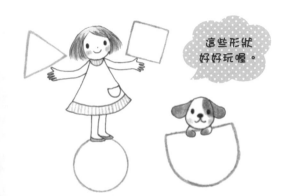

這些形狀
好好玩喔。

圓形 可以畫出哪些圖案？

使用圓滾滾的圓形，來畫畫看插圖吧。一邊把圓形排列、重疊起來，一邊畫畫看。

各式各樣的圓形

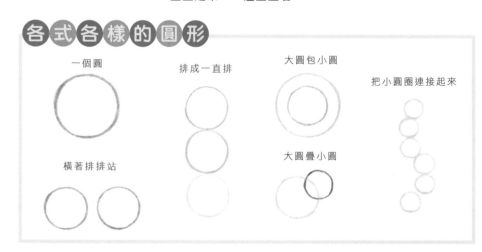

一個圓

排成一直排

大圓包小圓

把小圓圈連接起來

橫著排排站

大圓疊小圓

★ 一個圓

聯想遊戲！

把圓形塗滿顏色
月亮

用橘色＋黃色
太陽

加上葉子
橘子

用紅色著色的話
就是蘋果

＊向日葵

＊熱氣球

＊時鐘

＊瓢蟲

＊煎餅

★ 橫著排排站

*櫻桃

*汽車

*眼鏡

咖啡色
粉紅色

★ 排成一直排

粉紅色
膚色
黃綠色

*3色丸子

*雪人

*紅綠燈

★ 大圓包小圓

*2種甜甜圈

水藍色
咖啡色
紅色

咖啡色
膚色

+ 粉紅色

*鈕扣

★ 把小圓圈連接起來

紫色
黃綠色
咖啡色

*2種顏色的葡萄

*覆盆子

*各種飾品

*丸子頭

*辮子頭

*造型辮子頭

*毛毛蟲

橢圓形 可以畫出哪些圖案？

把圓形壓扁，就變成了橢圓形。發揮你的創意，把橢圓形轉個方向、變大變小，或是疊在一起吧！

各式各樣的橢圓形

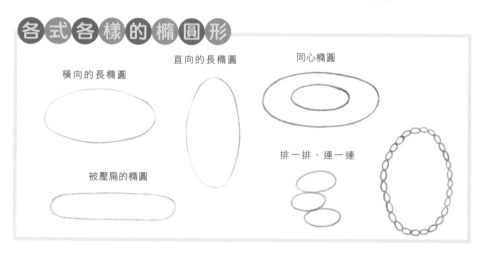

橫向的長橢圓

直向的長橢圓

同心橢圓

被壓扁的橢圓

排一排、連一連

★ 長橢圓的餐桌

＊盤子

＊熱狗麵包

＊漢堡排

＊鳳梨片

黃色
橙色

桌子也是橢圓形耶。

在餐桌上尋找橢圓！

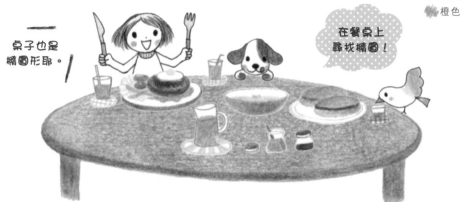

★ 直向長橢圓

*胸針

*杏仁

*鞋子

*咖啡豆

★ 扁橢圓

*貝雷帽

*OK繃

*大豆

*法國長棍麵包

★ 大橢圓包小橢圓

*泳圈

*呼拉圈

*飛盤

*套圈圈

★ 排一排、連一連

咖啡色
膚色
黃色

*鬆餅

*2種馬卡龍

*珠簾

平底鍋裡面
也有橢圓形！

*項鍊

綠色
黑色

黃色
咖啡色

*荷包蛋

咖啡色
膚色

*德式香腸

圓底燒瓶形 可以畫出哪些圖案？

圓形凸了一塊出來，就變成了圓底燒瓶形。凸出部分的
方向或長度不同，就能變成各式各樣的圖案。

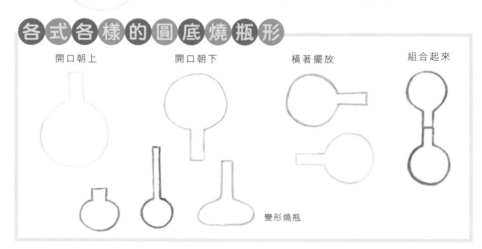

各式各樣的圓底燒瓶形

開口朝上　　開口朝下　　橫著擺放　　組合起來

變形燒瓶

★ 開口朝上的圓底燒瓶形

聯想遊戲！

1 支壺　　插上花變成花瓶　　加上把手變成水壺　　裝上零件變成噴霧器

★ 開口朝下的圓底燒瓶形　　　　　　　　★ 橫著擺放的圓底燒瓶

＊電燈泡　　＊氣球　　＊大象　　＊章魚

★ 變形的圓底燒瓶形

發現香菇也
藏了圓底燒瓶
的形狀。

* 香菇

🟤 咖啡色

* 金針菇

* 洋蔥

🟤 咖啡色
🟠 橙色

★ 許多的圓底燒瓶形

* 森林

* 公車站牌

🟤 咖啡色
🔴 紅色

* 火柴棒

★ 更多的圓底燒瓶形

* 鑰匙＆鑰匙孔

⚫ 黑色

* 扇子

* 木鏟＆
攪拌棒

* 棒棒糖

🟤 咖啡色
🩷 粉紅色
🟠 橙色

* 體重機

* 鐘擺時鐘

* 木芥子娃娃

🟢 綠色　　⚫ 黑色
🟤 咖啡色

* 飯匙＆湯匙

2章

用各種圖形來畫畫吧

★ 變形的圓底燒瓶形

發現香菇也
藏了圓底燒瓶
的形狀。

* 香菇

🟤 咖啡色

* 金針菇

* 洋蔥

🟤 咖啡色
🟠 橙色

★ 許多的圓底燒瓶形

* 森林

* 公車站牌

🟤 咖啡色
🔴 紅色

* 火柴棒

★ 更多的圓底燒瓶形

* 鑰匙＆鑰匙孔

⚫ 黑色

* 扇子

* 木鏟＆攪拌棒

* 棒棒糖

🟤 咖啡色
🩷 粉紅色
🟠 橙色

* 體重機

* 鐘擺時鐘

* 木芥子娃娃

🟢 綠色　　⚫ 黑色
🟤 咖啡色

* 飯匙＆湯匙

2章

用各種圖形來畫畫吧

43

水滴形　可以畫出哪些圖案？

大自然當中存在著許多水滴形狀的圖案。比如：花瓣、火焰、水滴等等，一起來找出這些圖案吧。

各式各樣的水滴形

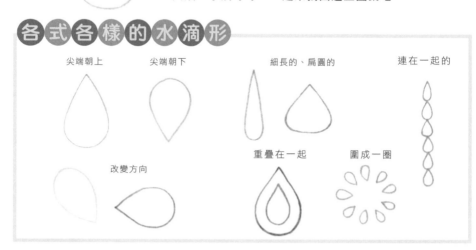

尖端朝上　　　尖端朝下　　　　　細長的、扁圓的　　　　連在一起的

改變方向

重疊在一起　　　　圍成一圈

★ 葉子與花瓣

1 片就是葉子

2 片就是雙葉

4 片就是幸運草

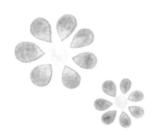

許多組合起來變花瓣

疊在一起變成紫羅蘭

花苞也是水滴形

★ 形狀相同，樣子不同

*水滴

*葵瓜子

*水晶

*項鍊

*火焰

★ 用水滴形畫煙火

■ 藍色 ■ 紫色
■ 水藍色

■ 紅色 ■ 橙色
■ 粉紅色

■ 黃色 ■ 黃綠色
■ 橙色

2章

用各種圖形來畫畫吧

★ 找一找水滴形

*兔子

*蜜蜂

*小鳥

要找出來喔。

※解答
兔子：耳朵
蜜蜂：身體、翅膀
小鳥：羽毛、尾羽
女孩的對話框

★ 水果與籽

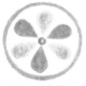
*切片的柳橙

*枇杷

*草莓

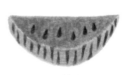
*西瓜切片

三角形　可以畫出哪些圖案？

屋頂跟帽子也都是三角形。把三角形顛倒過來的話，
你發現是哪個臉尖尖的小動物了嗎!?

各式各樣的三角形

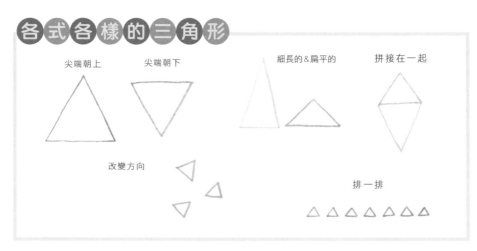

尖端朝上　　尖端朝下　　　　　細長的&扁平的　　拼接在一起

改變方向

排一排

★ 各種屋頂

粉紅色
咖啡色
黃綠色

水藍色　　紅色

★ 各種設計的派對帽

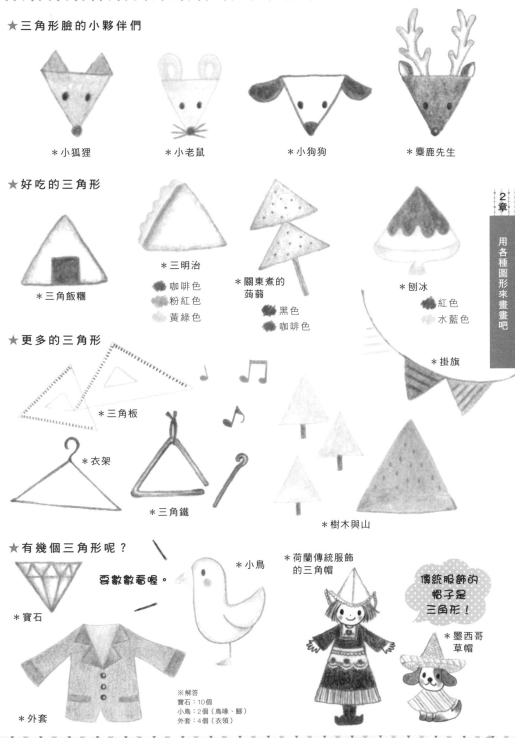

★ 三角形臉的小夥伴們

＊小狐狸　　　＊小老鼠　　　＊小狗狗　　　＊麋鹿先生

★ 好吃的三角形

＊三角飯糰

＊三明治
🟤 咖啡色
🩷 粉紅色
🟢 黃綠色

＊關東煮的
　蒟蒻
⬛ 黑色
🟤 咖啡色

＊刨冰
🔴 紅色
🔵 水藍色

★ 更多的三角形

＊掛旗

＊三角板

＊衣架

＊三角鐵

＊樹木與山

★ 有幾個三角形呢？

要數數看喔。

＊寶石

＊小鳥

＊荷蘭傳統服飾
　的三角帽

傳統服飾的帽子是三角形！

＊墨西哥
　草帽

＊外套

※解答
寶石：10個
小鳥：2個（鳥喙、腳）
外套：4個（衣領）

蝴蝶結形 可以畫出哪些圖案？

橫著放的話，就是蝴蝶結或蝴蝶的形狀，直著放的話，似乎就有全新的發現。

各式各樣的蝴蝶結形

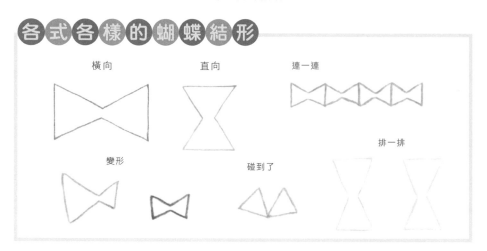

橫向　　　　　直向　　　　　連一連

變形　　　　　　　碰到了　　　　　排一排

★ **蝴蝶結形的花園**

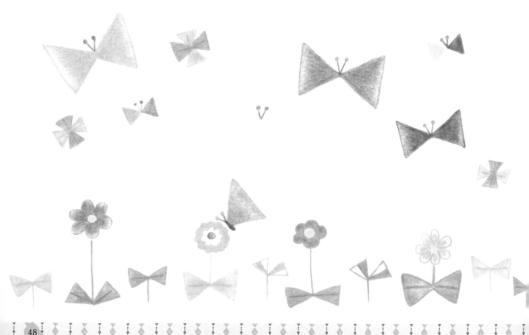

★ 要把蝴蝶結綁在哪裡？

*頭頂上的蝴蝶結

*啾啾領帶

*辮子上的蝴蝶結髮飾

*帽子上的蝴蝶結

★ 更多的蝴蝶結形

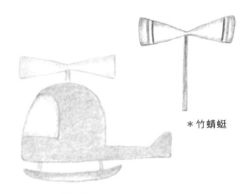

*直升機

*竹蜻蜓

*風車

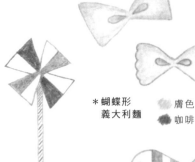

*蝴蝶形
義大利麵

 膚色
咖啡色

*小魚

★ 用蝴蝶結形畫出各種圖案

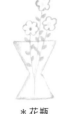

*花瓶

*沙漏

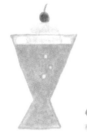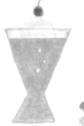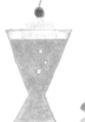

*冰淇淋汽水

綠色
膚色
紅色

我的泳衣也是
蝴蝶結形。

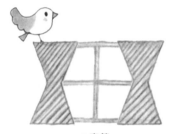

*窗簾

*酒杯

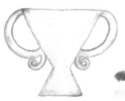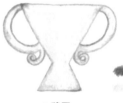

*獎盃

咖啡色
黃色

四角形 可以畫出哪些圖案？

我們的周遭有許多正方形的物品。把正方形拉長或拉寬，重疊或相交，發揮出無限大的創意！

各式各樣的四角形

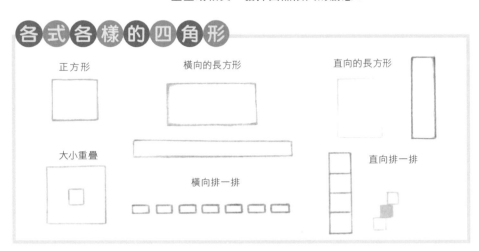

正方形　　　　橫向的長方形　　　　　直向的長方形

大小重疊　　　　　　　　　　　　　　　直向排一排

橫向排一排

★ 各種文具

* 橡皮擦
藍色
黑色

* 鉛筆　　　* 尺　　　* 原子筆
黑色　　　　水藍色　　　黑色
綠色
膚色

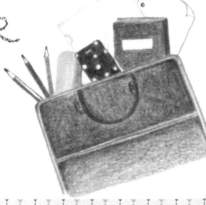

note　　　Note

* 筆記本

全部塞進
四方形的
包包裡。

★ 四角形的這個與那個

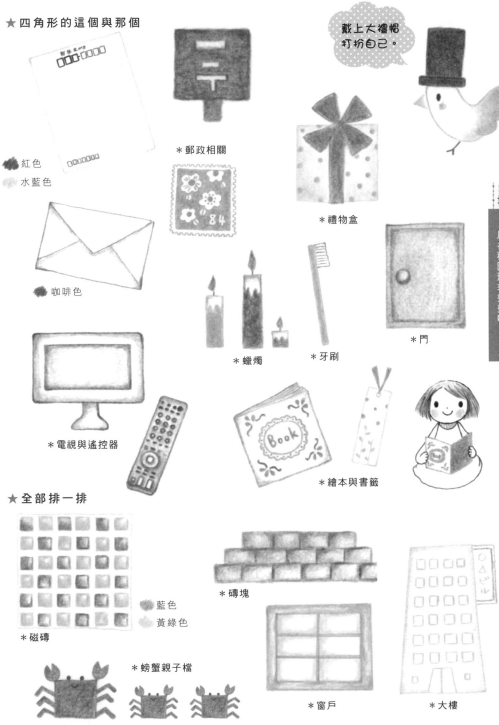

＊郵政相關

紅色
水藍色

咖啡色

戴上大禮帽
打扮自己。

＊禮物盒

＊蠟燭　　＊牙刷

＊門

＊電視與遙控器

＊繪本與書籤

★ 全部排一排

藍色
黃綠色

＊磚塊

＊磁磚

＊螃蟹親子檔

＊窗戶　　＊大樓

2章

用各種圖形來畫畫吧

彎月形　可以畫出哪些圖案？

這個奇幻的形狀好像也偷偷藏在許多食物裡面喔！

各式各樣的彎月形

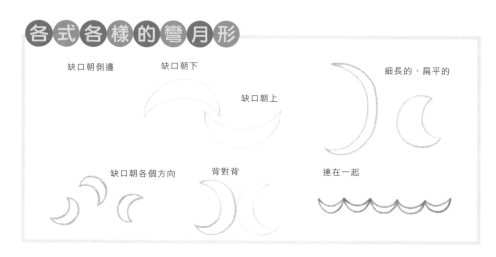

缺口朝側邊　　　　缺口朝下　　　　　　　　　　　細長的、扁平的

缺口朝上

缺口朝各個方向　　　背對背　　　連在一起

★ 美味的彎月形大集合！

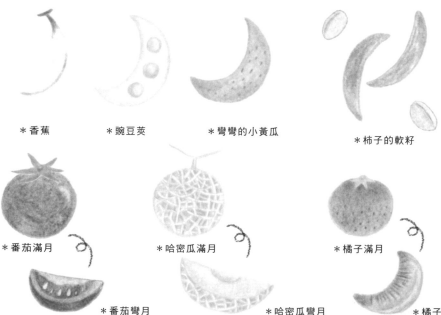

＊香蕉　　　＊豌豆莢　　　＊彎彎的小黃瓜

＊柿子的軟籽

＊番茄滿月　　　　＊哈密瓜滿月　　　　＊橘子滿月

＊番茄彎月　　　　＊哈密瓜彎月　　　　＊橘子彎月

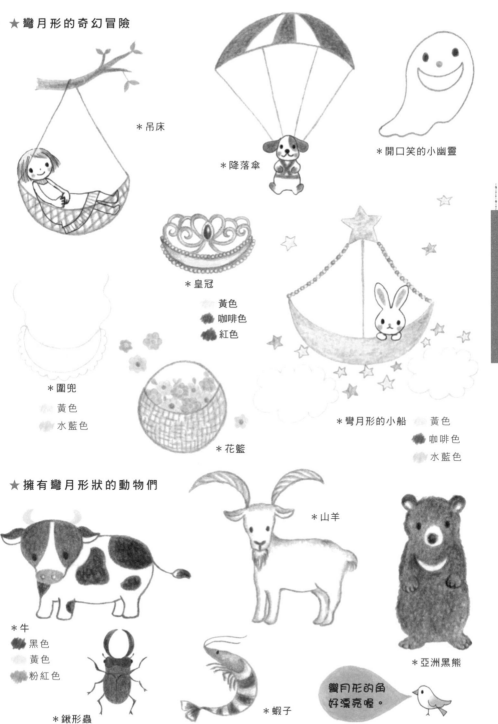

★ 彎月形的奇幻冒險

*吊床

*降落傘

*開口笑的小幽靈

*皇冠

黃色
咖啡色
紅色

*圍兜
黃色
水藍色

*彎月形的小船　黃色
咖啡色
水藍色

*花籃

★ 擁有彎月形狀的動物們

*山羊

*牛
黑色
黃色
粉紅色

*鍬形蟲

*蝦子

*亞洲黑熊

彎月形的角
好漂亮喔。

LESSON 9

半圓口袋形 可以畫出哪些圖案？

半圓口袋形的代表性物品就是器皿，但只要顛倒過來，
就變成了隆起的山巒形狀，可以畫出各種好玩的圖案。

各式各樣的半圓口袋形

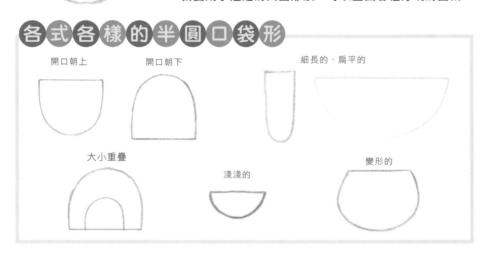

開口朝上　　　開口朝下　　　　　細長的、扁平的

大小重疊

淺淺的

變形的

★ 顛倒的半圓口袋形

　　　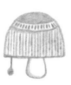

*魚板　　　*香菇　　　*蘇打汽水冰棒　　　*燈罩

 粉紅色　 咖啡色　 水藍色

耳朵也是
半圓口袋形吧。

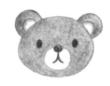

*瓢蟲

★ 半圓口袋形的食物容器

*各種食物容器

*高腳杯

★ 廚房用品

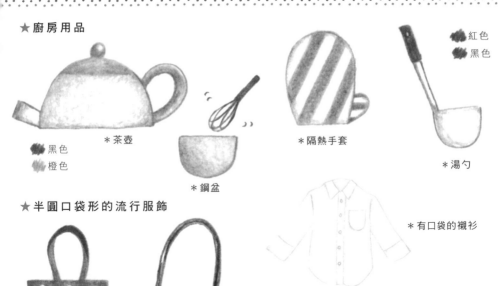

＊茶壺

＊鋼盆

＊隔熱手套

🖌紅色
🖌黑色

🖌黑色
🖌橙色

＊湯勺

★ 半圓口袋形的流行服飾

＊手提袋

＊女用斜背包

＊有口袋的襯衫

＊手織毛線帽

＊後背包

★ 半圓口袋形的兜風景色

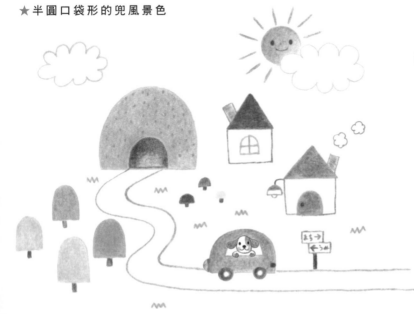

有幾個半圓
口袋形呢？

※解答：14個
山（2個）、樹木（4個）、
車子（2個）、房子（3個）、
香菇（3個）

雲朵形　可以畫出哪些圖案？

插圖加入滾滾翻騰的雲朵造型，就會變得更加有趣呢。

各式各樣的雲朵形

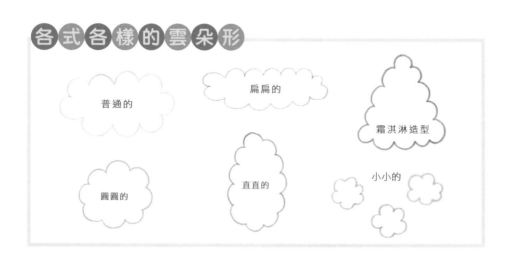

普通的

扁扁的

霜淇淋造型

圓圓的

直直的

小小的

★ 好好吃的軟綿綿食物

* 香噴噴的裊裊熱氣

* 棉花糖

* 奶油麵包
● 咖啡色　○ 黃色

* 吐司

* 霜淇淋

* 刨冰

* 啤酒泡沫

* 炸蝦

★ 蕾絲裝飾

★ 可愛的蓬鬆造型

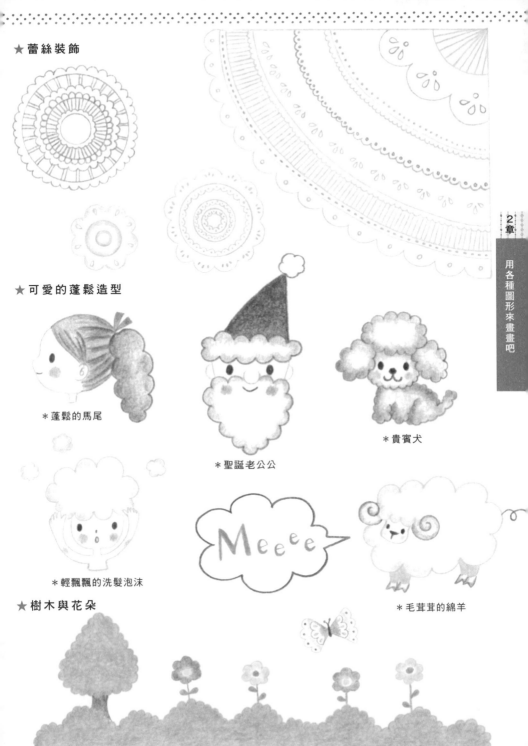

＊蓬鬆的馬尾

＊聖誕老公公

＊貴賓犬

＊輕飄飄的洗髮泡沫

Meeee

＊毛茸茸的綿羊

★ 樹木與花朵

多角形 可以畫出哪些圖案?

在意想不到的地方找到五角形、六角形、星星形……
就會有一種莫名的喜悅。

各式各樣的多角形

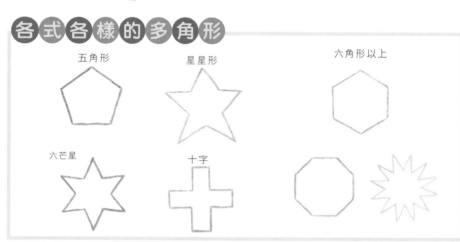

五角形　　　星星形　　　　六角形以上

六芒星　　　十字

★ 星形

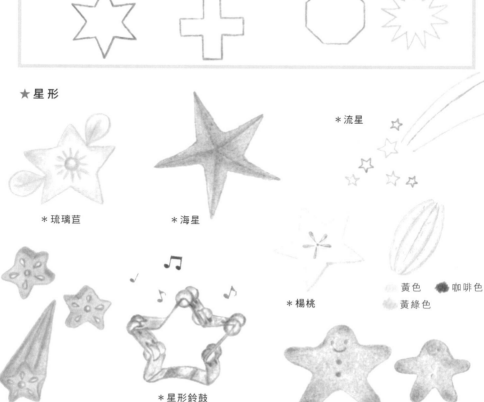

＊流星

＊琉璃苣　　　＊海星

黃色　　　咖啡色
黃綠色

＊楊桃

＊星形鈴鼓

黃色　　咖啡色

＊秋葵　　　　　　　　　　　＊薑餅人

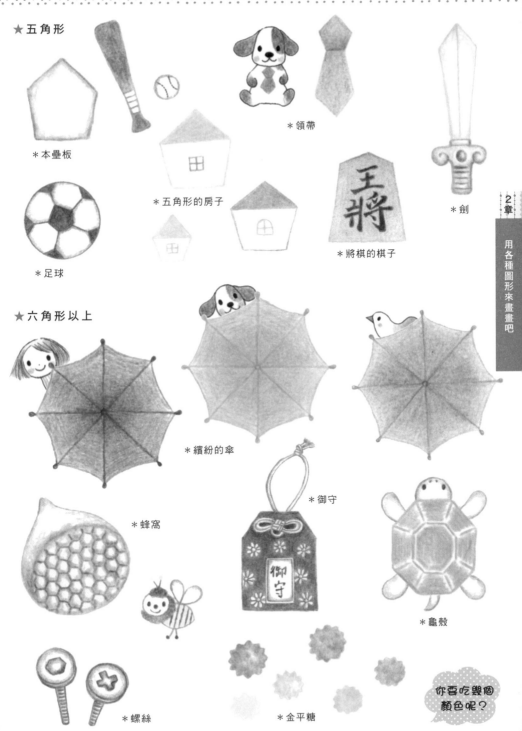

★ 五角形

* 本壘板

* 領帶

* 五角形的房子

* 足球

* 將棋的棋子

* 劍

★ 六角形以上

* 繽紛的傘

* 蜂窩

* 御守

* 龜殼

* 螺絲

* 金平糖

你要吃幾個
顏色呢?

梯形 可以畫出哪些圖案？

除了畫成原本就是梯形的物品之外，在表現四角形物體的遠近感時，梯形也能派上用場。

各式各樣的梯形

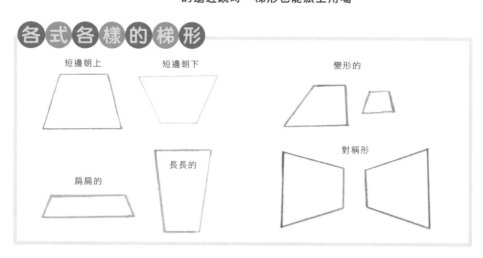

短邊朝上　短邊朝下　變形的

扁扁的　長長的　對稱形

★ 短邊朝上的梯形

＊布丁　＊咖啡凍　＊跳箱　＊梯形富士山

★ 短邊朝下的梯形

＊澆花器

這是梯形的洋裝。

＊盆栽　＊冷水杯　＊水桶

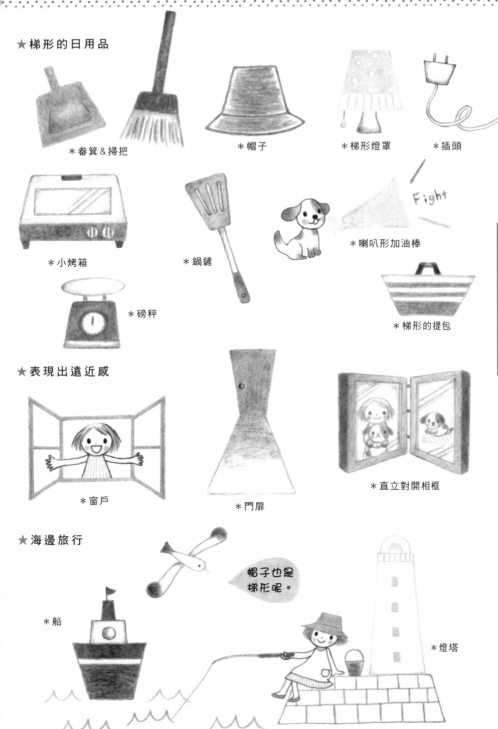

★ 梯形的日用品

* 畚箕＆掃把

* 帽子

* 梯形燈罩

* 插頭

* 小烤箱

* 鍋鏟

* 磅秤

* 喇叭形加油棒

* 梯形的提包

★ 表現出遠近感

* 窗戶

* 門扉

* 直立對開相框

★ 海邊旅行

* 船

帽子也是
梯形呢。

* 燈塔

圓柱形 可以畫出哪些圖案？

有些是扁平的，有些是長條狀的，長得都不太一樣，
但全部都是圓柱形的小夥伴。

各式各樣的圓柱形

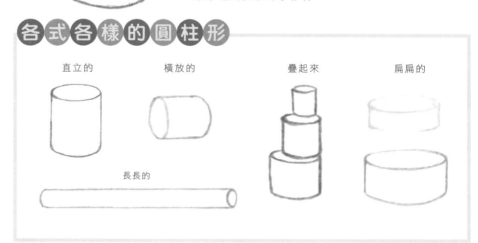

直立的　　　　橫放的　　　　　　　疊起來　　　　　扁扁的

長長的

★ 直立的圓柱形

畫成
果汁罐

畫成
乾電池

🖤 黑色
❤️ 紅色

🖤 黑色
💛 黃色
🧡 橙色

🖤 黑色
💙 水藍色

❤️ 紅色
🧡 橙色
🖤 黑色

★ 橫放的圓柱形

* 蛋糕捲

* 肉桂棒

* 海苔飯捲

* 煙捲餅乾

★ 圓柱形的日用品

* 圓柱形的帽子

* 水壺

* 工具類

■ 黑色
■ 水藍色

■ 黑色
■ 紅色
■ 綠色

* 罐頭

* 泡茶組
■ 黃綠色
■ 咖啡色

* 油漆組

■ 藍色
■ 黑色
■ 咖啡色

★ 扁平的海綿蛋糕

* 覆盆莓蛋糕
■ 咖啡色　■ 紅色
■ 黃綠色

* 結婚蛋糕

★ 捲啊捲成一圈

* 透明膠帶

* 捲筒式衛生紙

* 年輪蛋糕

★ 義大利麵

葫蘆形 可以畫出哪些圖案？

最後一個圖形是有著可愛腰身的葫蘆形，好像
也能畫出可愛的人偶！

各式各樣的葫蘆形

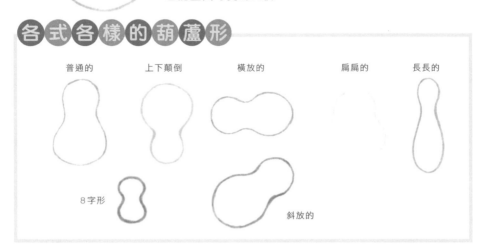

普通的　　　　上下顛倒　　　　橫放的　　　　　　扁扁的　　　長長的

8字形　　　　　　　　　　　　　　斜放的

★ 葫蘆形玩偶

＊小雞　　　　　　＊小企鵝　　　　　＊貓頭鷹　　　　＊俄羅斯娃娃

★ 上下顛倒的葫蘆臉型

＊長頸鹿　　　　　＊馬　　　　　　＊老鼠　　　　　＊牛

★ 葫蘆形的美食

膚色
黃綠色

* 花生

* 烤餅

* 葫蘆形南瓜

* 鏡餅

* 西洋梨

* 彈珠汽水　* 咖啡歐蕾冰棒

* 2顆荷包蛋

★ 葫蘆形的日用品

* 調味罐

* 茶壺

* 眼罩

* 保齡球瓶

* 吉他

* 燈籠

* 洗髮乳的瓶子

就在我們身邊！1、2、3色的世界

找一找生活中各式各樣的日用品吧

由3種顏色構成的物品其實並不罕見，在我們的日常生活裡，有非常多好看又漂亮的東西都只有1、2種顏色而已。我們一起來找一找吧。

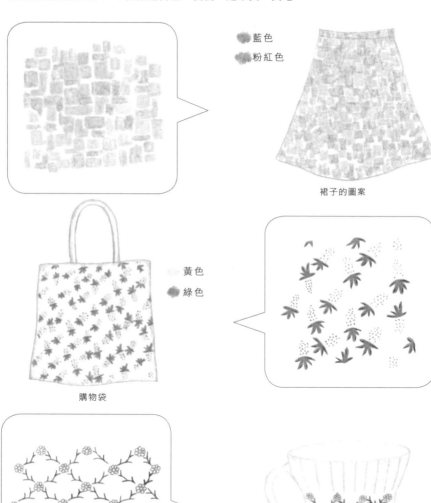

藍色
粉紅色

裙子的圖案

黃色
綠色

購物袋

黑色
粉紅色

杯子

包裝紙或紙袋

百貨公司或一般商店使用的包裝紙或紙袋，也能發現許多好看的１、２、３種顏色。仔細觀察
這些紙袋或包裝，試著模仿畫出一樣的圖案，如此便能磨練我們對於顏色的美感。

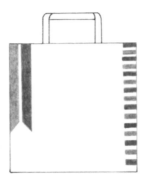

各式各樣的包裝材料

餅乾糖果的外包裝或是瓷器也都是很好的參考素材。
除此之外，還有窗簾、海報、看板等等，找出覺得好看的設計，
畫畫看各種不同的圖案吧。

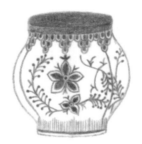

● 使用橡皮擦 ●

使用色鉛筆描繪插圖時，也可以善用色鉛筆專用的橡皮擦，或是用來暈染顏色等等的美術專用軟橡皮擦。顏色塗得不均勻時，還可以使用筆型細字橡皮擦來擦拭，就能讓顏色變得均勻又自然。根據不同狀況，運用不同用途的橡皮擦吧。

chapter.3

來畫更多圖案吧

先從12種顏色中任選3種顏色，
再用這3種顏色畫出食物、流行服飾、食物等等。
少少的3種顏色就能畫出繽紛燦爛的世界。

有哪些畫法呢？

在前面的第1、2章，我們以顏色與形狀為主軸，介紹了許多圖案，接下來的第3章，則要試著運用1～3種顏色，畫出各種不同主題的圖案。

不管是變形的Q版卡通圖案，還是按照實物繪製而成的圖案，或是如同照片一般逼真的插圖等等，都用自己喜歡的筆觸畫畫看吧。

接著就來介紹使用少少的顏色繪圖的樂趣。

這個兔兔圖案把兔子外貌特徵的耳朵放大了呢。

卡通圖案

可以發揮想像力使用不同的顏色，不必跟照片一模一樣。

接著來挑戰看看寫畫風格的插畫吧。

● 咖啡色

● 粉紅色

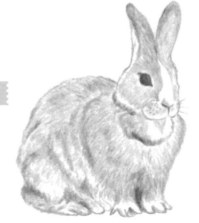

1 種顏色的寫實風格插畫

仔細觀察顏色的深淺部分,像素描一樣畫出陰影部分。

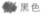 咖啡色

3 種顏色的寫實風格插畫

試試看把原來的單色插畫加上另外2種顏色,將這隻兔兔畫得更逼真吧。

黃色 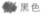 黑色

ONE POINT

仔細觀察照片,選出最接近的3種顏色。

把色鉛筆削尖,就能順利畫出兔毛的毛流或蓬鬆感。

01 來畫動物吧

來畫狗狗跟貓咪的臉吧

咖啡色
粉紅色
藍色

咖啡色
粉紅色

用咖啡色當成底色，感覺起來更柔和。

黑色
粉紅色

黑色
粉紅色

用黑色當成底色，感覺乾淨又俐落。

再畫出身體吧

水藍色
粉紅色) + 黃綠色
咖啡色

用這3種顏色畫出夢幻的感覺。

咖啡色) + 黃綠色 + 黃色
粉紅色) 綠色

以咖啡色與粉紅色為主，再加上反差色。

各種姿勢的倉鼠與兔子

主要使用的是
這2個顏色。
咖啡色
粉紅色

+ 黑色

+ 紅色

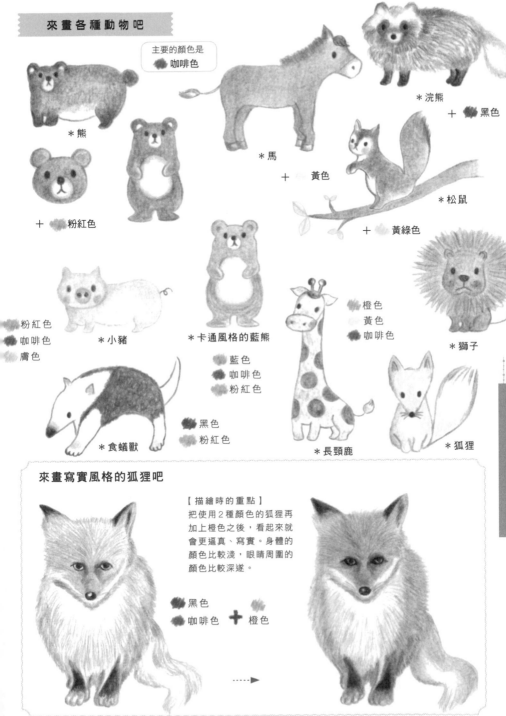

來畫各種動物吧

主要的顏色是
🟤 咖啡色

* 熊

＋ 🔴 粉紅色

* 馬

＋ 🟡 黃色

* 松鼠

＋ 🟢 黃綠色

* 浣熊

＋ ⚫ 黑色

🔴 粉紅色
🟤 咖啡色
🟠 膚色

* 小豬

* 卡通風格的藍熊

🔵 藍色
🟤 咖啡色
🔴 粉紅色

* 食蟻獸

⚫ 黑色
🔴 粉紅色

🟠 橙色
🟡 黃色
🟤 咖啡色

* 獅子

* 長頸鹿

* 狐狸

來畫寫實風格的狐狸吧

【描繪時的重點】
把使用2種顏色的狐狸再
加上橙色之後，看起來就
會更逼真、寫實。身體的
顏色比較淺，眼睛周圍的
顏色比較深遂。

⚫ 黑色
🟤 咖啡色 ＋ 🟠 橙色

-----▶

02 來畫鳥兒吧

卡通風格的鳥兒

把外貌特徵的翅膀及鳥喙放大，就會變成卡通風格的鳥兒。

主要使用的顏色是水藍色 ▨ 。畫純白的鳥兒時，也是使用水藍色畫出輪廓。

+　黃色
　　咖啡色

+　咖啡色
　　橙色

　　粉紅色
　　咖啡色

黑色
黃色
橙色

+　黃色
　　黑色

改變顏色及羽毛

晚上的貓頭鷹與白天的貓頭鷹

紫色
黃色

咖啡色
橙色
黃色

奇幻的鳥兒

粉紅色
咖啡色

綠色
黃綠色
咖啡色

母雞、小雞、小鳥

利用暈染或疊色的技巧，畫出可愛的小鳥！

咖啡色
膚色
紅色

黃色
橙色

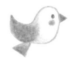

藍色
橙色

黃綠色
咖啡色
粉紅色

紅色
咖啡色
黃綠色

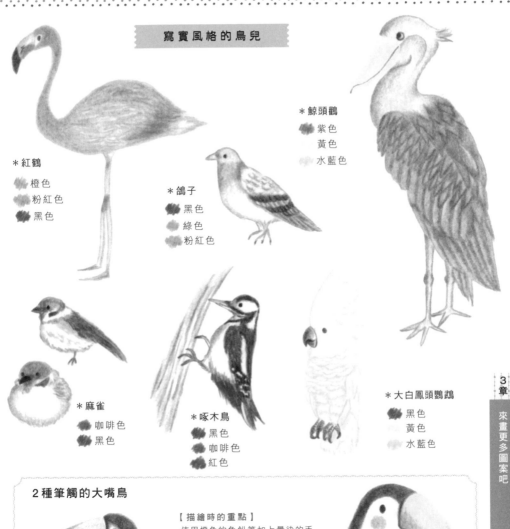

* 鯨頭鸛
 紫色
 黃色
 水藍色

* 紅鶴
 橙色
 粉紅色
 黑色

* 鴿子
 黑色
 綠色
 粉紅色

* 麻雀
 咖啡色
 黑色

* 啄木鳥
 黑色
 咖啡色
 紅色

* 大白鳳頭鸚鵡
 黑色
 黃色
 水藍色

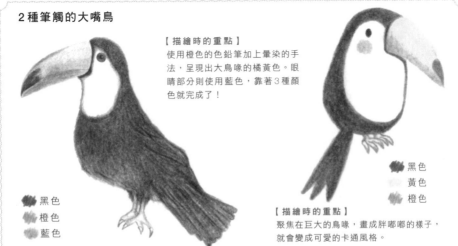

2種筆觸的大嘴鳥

【描繪時的重點】
使用橙色的色鉛筆加上暈染的手法，呈現出大鳥喙的橘黃色。眼睛部則使用藍色，靠著3種顏色就完成了！

黑色
橙色
藍色

黑色
黃色
橙色

【描繪時的重點】
聚焦在巨大的鳥喙，畫成胖嘟嘟的樣子，就會變成可愛的卡通風格。

03 來畫水中生物吧

卡通風格的水中生物

畫畫看五顏六色的生物吧。

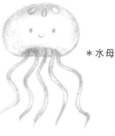

* 水母

🟤 粉紅色　＋　🟤 水藍色
🟤 黃色

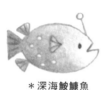

* 深海鮟鱇魚
🟤 紫色
🟤 水藍色
🟤 黃色

* 箱魨
🟤 黃色
🟤 咖啡色

* 河魨
🟤 水藍色
🟤 咖啡色

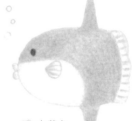

🟤 水藍色
🟤 藍色

* 曼波魚

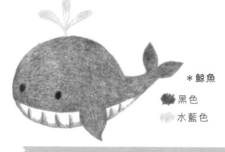

* 鯨魚
🟤 黑色
🟤 水藍色

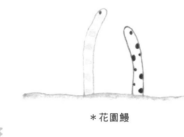

🟤 咖啡色
🟤 黑色
🟤 黃色

* 花園鰻

水中的泡泡、海星、海藻類

🟤 粉紅色
🟤 水藍色
🟤 黃色

* 海星
🟤 橙色

🟤 黃綠色
🟤 綠色
🟤 粉紅色

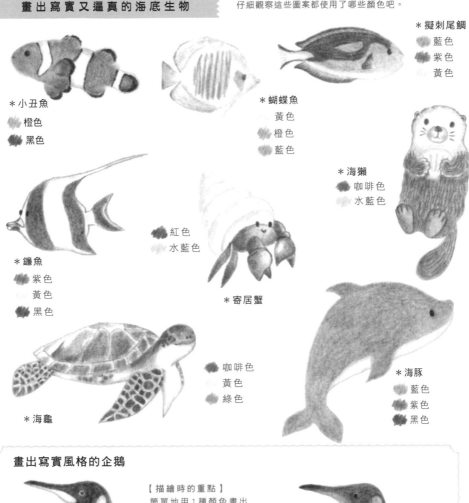

* 擬刺尾鯛
 藍色
 紫色
 黃色

* 小丑魚
 橙色
 黑色

* 蝴蝶魚
 黃色
 橙色
 藍色

* 海獺
 咖啡色
 水藍色

 紅色
 水藍色

* 鐮魚
 紫色
 黃色
 黑色

* 寄居蟹

 咖啡色
 黃色
 綠色

* 海豚
 藍色
 紫色
 黑色

* 海龜

畫出寫實風格的企鵝

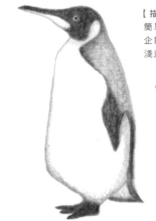

【描繪時的重點】
簡單地用1種顏色畫出
企鵝,並畫出顏色的深
淺差異。

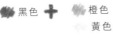

黑色 ✚ 橙色
　　　　黃色

-----▶

將嘴喙與脖子塗上橙
色、脖子前側較淺的
部分塗上黃色,看起
來就會更加真實。

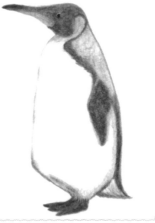

04 來畫水果吧

按照不同的顏色來畫吧

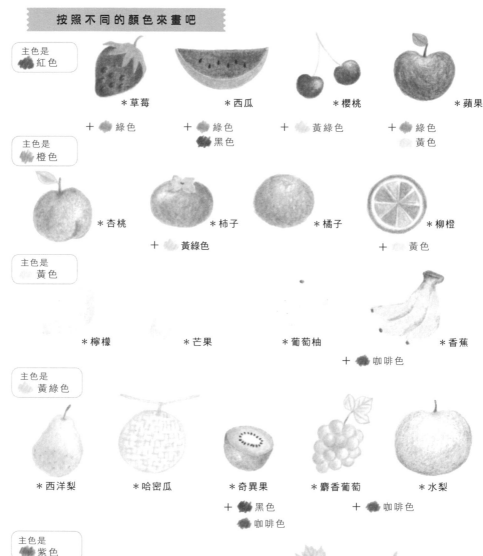

主色是 紅色

*草莓　　　　*西瓜　　　　　*櫻桃　　　　　*蘋果

+ 綠色　　　+ 綠色　　　+ 黃綠色　　　+ 綠色
　　　　　　　　黑色　　　　　　　　　　　　　黃色

主色是 橙色

*杏桃　　　　　*柿子　　　　　*橘子　　　　　*柳橙

　　　　　+ 黃綠色　　　　　　　　　　　+ 黃色

主色是 黃色

*檸檬　　　　*芒果　　　　*葡萄柚　　　　　*香蕉

　　　　　　　　　　　　　　　　　　+ 咖啡色

主色是 黃綠色

*西洋梨　　　*哈密瓜　　　*奇異果　　　*麝香葡萄　　　*水梨

　　　　　　　　　　　　　　+ 黑色　　　　+ 咖啡色
　　　　　　　　　　　　　　　咖啡色

主色是 紫色

+ 黃綠色
　 紅色

*藍莓　　　*木通果　　　*李子　　　*葡萄　　　*無花果

78

畫出寫實風格的水果　可以把一顆顆水果籽畫得逼真生動。

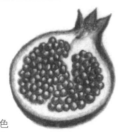

* 石榴
- 紅色
- 黃色
- 咖啡色

- 黃色　* 木瓜
- 咖啡色
- 橙色

* 荔枝
- 紅色
- 咖啡色

* 西瓜果凍
- 水藍色
- 紅色
- 黃綠色

* 柳橙汁
- 水藍色
- 橙色
- 黃色

* 水果三明治
- 咖啡色
- 紅色
- 黃綠色

* 哈密瓜冰碗
- 黃綠色
- 綠色
- 橙色

畫出寫實風格的鳳梨吧

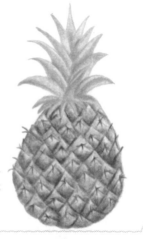

【描繪時的重點】
用綠色畫出頂端的冠芽，
並以咖啡色的深淺差異，
表現出鳳梨獨特菱格紋的
立體感。

- 綠色　➕　- 黃色
- 咖啡色

-----▶

果皮的部分塗上黃色，描
繪出菱格紋以後，就完成
了寫實風格的鳳梨。

3章
來畫更多圖案吧

05 來畫蔬菜吧

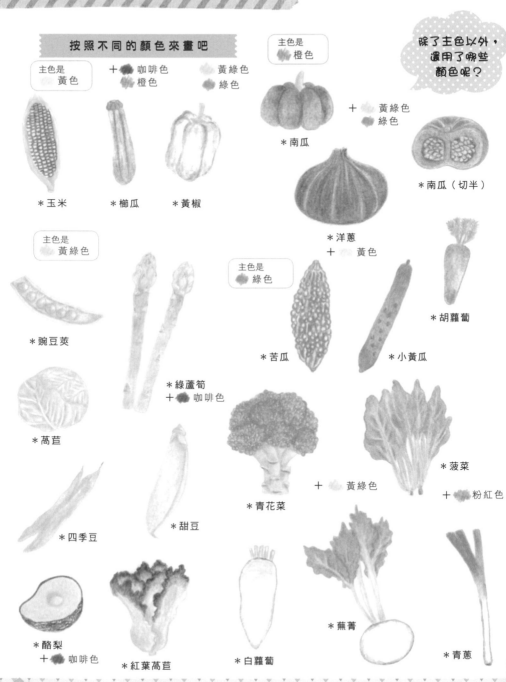

按照不同的顏色來畫吧

主色是
黃色

＋ 咖啡色
橙色

黃綠色
綠色

主色是
橙色

除了主色以外，還用了哪些顏色呢？

＊玉米

＊櫛瓜

＊黃椒

＊南瓜

＋ 黃綠色
綠色

＊南瓜（切半）

＊洋蔥
＋ 黃色

主色是
黃綠色

＊豌豆莢

主色是
綠色

＊苦瓜

＊小黃瓜

＊胡蘿蔔

＊綠蘆筍
＋ 咖啡色

＊萵苣

＊青花菜

＋ 黃綠色

＊菠菜

＋ 粉紅色

＊四季豆

＊甜豆

＊酪梨
＋ 咖啡色

＊紅葉萵苣

＊白蘿蔔

＊蕪菁

＊青蔥

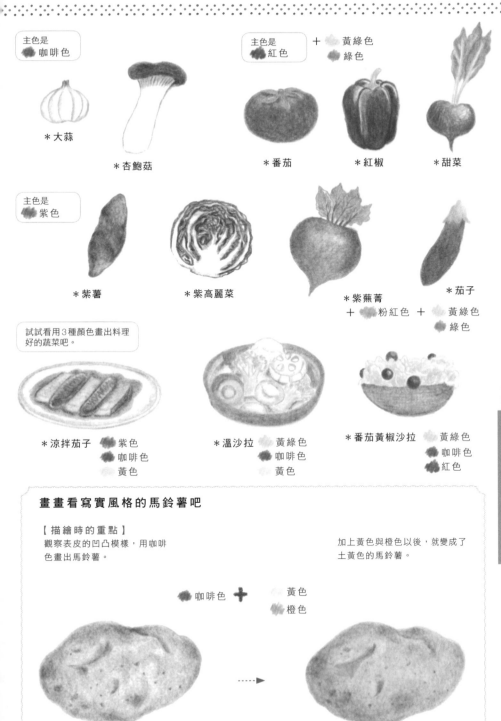

主色是
🟤 咖啡色

* 大蒜

* 杏鮑菇

主色是　　　+ 🟡 黃綠色
🔴 紅色　　　🟢 綠色

* 番茄　　　* 紅椒　　　* 甜菜

主色是
🟣 紫色

* 紫薯　　　* 紫高麗菜　　　* 紫蕪菁　　　* 茄子
　　　　　　　　　　　　　　+ 🩷 粉紅色 + 🟡 黃綠色
　　　　　　　　　　　　　　　　　　　　　　🟢 綠色

試試看用3種顏色畫出料理
好的蔬菜吧。

* 涼拌茄子 🟣 紫色　　* 溫沙拉 🟡 黃綠色　　* 番茄黃椒沙拉 🟡 黃綠色
　　　　　🟤 咖啡色　　　　　　🟤 咖啡色　　　　　　　　🟤 咖啡色
　　　　　🟡 黃色　　　　　　　🟡 黃色　　　　　　　　　🔴 紅色

畫畫看寫實風格的馬鈴薯吧

【描繪時的重點】
觀察表皮的凹凸模樣，用咖啡
色畫出馬鈴薯。

加上黃色與橙色以後，就變成了
土黃色的馬鈴薯。

🟤 咖啡色 ➕ 🟡 黃色
　　　　　　🟠 橙色

- - - - ▶

06 來畫麵包吧

練習畫烘焙烤色吧

用2種顏色
畫出各種麵包
與甜點吧。

● 咖啡色　黃色（部分為 橙色 ● 黑色 ●）
疊加這2種主色，表現出香噴噴的烘焙烤色吧。

＊吐司

＊波蘿麵包

＊紅豆麵包

＊肉桂捲

＊玉米麵包

＊銅鑼燒

＊牛角麵包

＊長崎蛋糕

＊瑪德蓮蛋糕

＊閃電泡芙

＊圓麵包

＊貝果

＊戚風蛋糕

＊餅乾

＊起司蛋糕

各種顏色的糖果

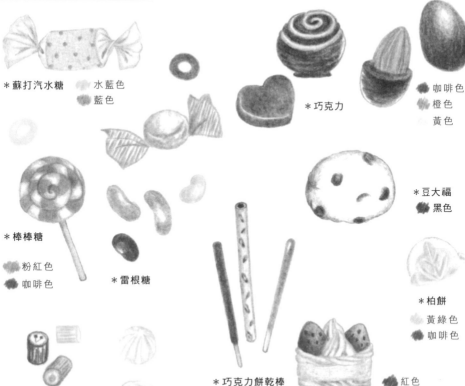

＊蘇打汽水糖　　水藍色
　　　　　　　　藍色

＊巧克力　　　　咖啡色
　　　　　　　　橙色
　　　　　　　　黃色

＊豆大福　　黑色

＊棒棒糖
　　粉紅色
　　咖啡色

＊雷根糖

＊柏餅
　　黃綠色
　　咖啡色

＊巧克力餅乾棒

＊蛋糕　　　紅色
　　　　　　咖啡色
　　　　　　黃色

來畫逼真寫實的巧克力螺旋麵包吧

【描繪時的重點】
重點在於螺旋麵包的光澤要以留白的方式表現。試試看用咖啡色表現出明暗深淺的差異吧。

疊加黃色，為巧克力螺旋麵包添加熱呼呼的美味。用橡皮擦輕輕按壓反光的部分，讓顏色的界線更加融合與自然。

咖啡色　＋　黃色

時髦的

07 來畫服飾吧

各種服裝

靠著單色的深淺變化，就能畫出許多服裝。先試試看畫出自己的衣服吧。

＊粉紅色　　＊水藍色

＊簡單的粉紅色與藍色Ｔ恤

＊有扣子的開襟衫

＊黑色的西裝外套

黃色　橙色

＊套頭毛衣

＊藍色

＊波浪裙

黃綠色

粉紅色

紫色

＊女用襯衫 ｜ 用水藍色的深淺變化呈現白襯衫。

＊灰色的連帽上衣

＊寬褲

用不同的著色方式表現出衣料材質。

＊連身裙

只要靈活地運用顏色的深淺變化，1種顏色就能表現出皺褶處的立體感。

84

各種飾品

著色時要一邊在
腦海裡想像陰影
的樣子喔。

◆ 黑色
◆ 咖啡色

*鞋子

咖啡色與深
咖啡色的穩
重組合。

*帽子

畫上圖案或布
料的花紋吧。

閃著光澤的部分
要記得留白。

鱷魚紋的部分也
要仔細地描繪。

呈現出重點。

*手錶

◆ 藍色
◆ 黑色

用黃色與咖啡
色畫出金色。

畫起來讓人
心情愉悅的
洋傘。

*包包

*陽傘

仔細地描繪出
皺紋吧。

*珠寶飾品

*眼鏡

可愛的

08 來畫日用品吧

西洋風格的生活雜貨

● 藍色
● 黃色
● 咖啡色

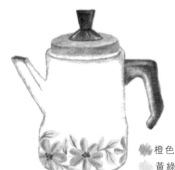

＊燈罩

● 橙色
● 黃綠色
● 黑色

＊茶壺

以3種顏色設計而
成的窗簾，樣式
簡單卻又華美。

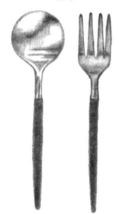

＊餐具類 ● 黑色

用單一色調展現
時尚品味。

花紋精美的盤子也
是由3種顏色構成。

＊拖鞋
　　黃色
● 橙色

＊咖啡杯
　　水藍色
● 藍色

＊達拉木馬
● 紅色
● 綠色
　　黃色

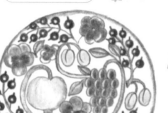

＊盤子

● 紫色
　　黃綠色
● 黑色

＊窗簾
● 藍色
● 綠色
● 黑色

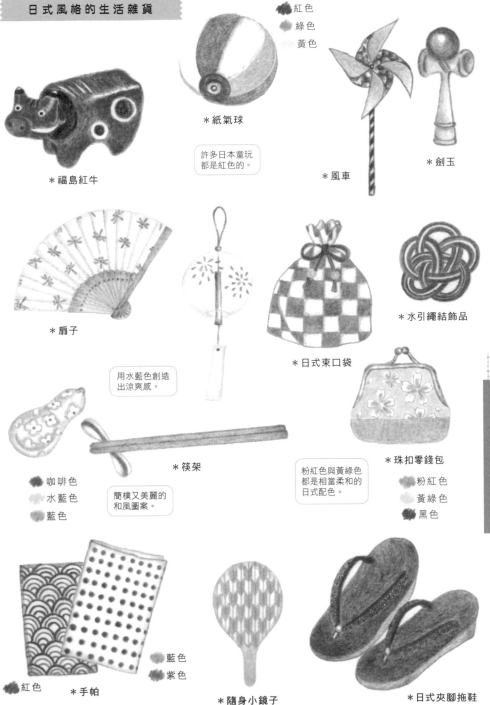

日式風格的生活雜貨

＊福島紅牛

紅色
綠色
黃色

＊紙氣球

許多日本童玩都是紅色的。

＊風車

＊劍玉

＊扇子

用水藍色創造出涼爽感。

＊日式束口袋

＊水引繩結飾品

咖啡色
水藍色
藍色

簡樸又美麗的和風圖案。

＊筷架

粉紅色與黃綠色都是相當柔和的日式配色。

＊珠扣零錢包

粉紅色
黃綠色
黑色

藍色
紫色

紅色

＊手帕

＊隨身小鏡子

＊日式夾腳拖鞋

09 畫出花朵吧

可以畫出哪些顏色
組合的花朵呢？

一個圖案一朵花

最多使用3種喜歡的顏色，用自己喜歡的樣子畫出想像中的各種花朵吧。

* 紫雲英

* 雛菊風格

* 大理花風格

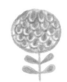

* 油菜花風格

* 鈴蘭

碎花圖案

2種顏色組合的小花朵

寫實風格的花朵

就算是構造複雜的花瓣，靠著3種顏色也能畫得漂亮又逼真。

黃色
橙色
紫色

黃色
橙色
黃綠色

＊大花三色菫

只要改變主色，就能畫出各種
樣貌的大花三色菫。

＊蒲公英

用橙色畫出輪廓，
同時加上黃色。

紅色
綠色
黃綠色

＊康乃馨

藉著紅色的深淺變化，
就能呈現出錯綜複雜的
花瓣。

黃色
綠色
黃綠色

＊銀荊

用削尖的色鉛筆描
繪毛茸茸的花以及
尖尖的葉子。

黃色
綠色
水藍色

＊海芋

簡單地以水藍色呈現出
白色花朵的深淺差異。

咖啡色
橙色
黃色

＊向日葵

參差不齊的花瓣也可以
表現出真實感。

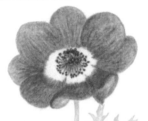

＊銀蓮花

把色鉛筆削尖的
話，就能畫出花
瓣上的細紋。

紅色
黃綠色
紫色

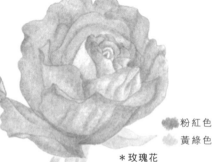

粉紅色
黃綠色

＊玫瑰花

利用粉紅色的深淺變
化，仔細地為一片片
的花瓣著色。

3
章

來畫更多圖案吧

10 畫出樹木小草吧

用想像力畫出各種樹木

畫看看各種不同形狀、圖案、顏色的樹木吧。P74的鳥兒也飛到這些漂亮又可愛的樹木上了！

* 點點圖案的樹木

* 橫條紋的樹木

* 童話裡的樹木

* 毛線風格的樹木

* 聖誕樹風格的樹木

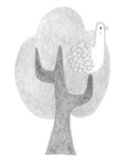

* 小鳥形狀葉子的樹木

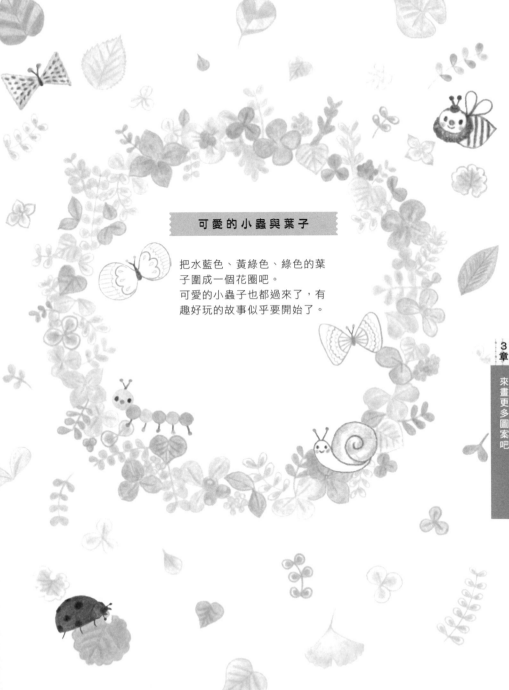

可愛的小蟲與葉子

把水藍色、黃綠色、綠色的葉子圍成一個花圈吧。
可愛的小蟲子也都過來了,有趣好玩的故事似乎要開始了。

11 來畫人物吧

畫畫看人物的臉吧

有哪些人長得很相似呢？
找出某個外貌特徵，例如：頭髮長度、鬍子、皺紋等等，
試著畫畫看吧。畫成圖示的樣子也很有趣。

小寶寶

小女孩

小男孩

哥哥

姊姊

媽媽

爸爸

奶奶

爺爺

工作中的人們

簡單地使用3種顏色畫出工作中的人們吧。重點是先決定好每個人的制服主色，再來挑選另外2種顏色。

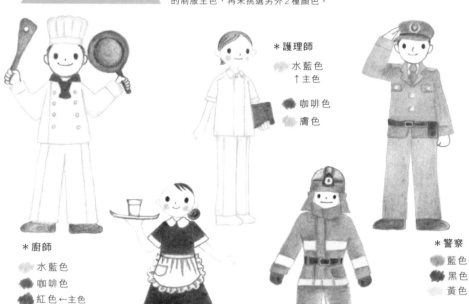

＊護理師
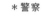 水藍色
↑主色
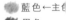 咖啡色
膚色

＊警察
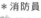 藍色←主色
黑色
黃色

＊廚師
水藍色
咖啡色
紅色←主色

＊服務生
黑色←主色
粉紅色
膚色

＊消防員
橙色←主色
黑色
黃色

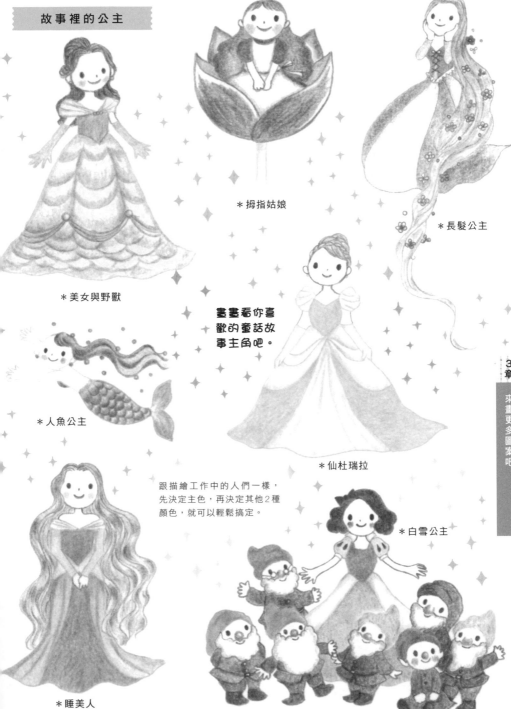

＊拇指姑娘

＊長髮公主

＊美女與野獸

畫畫看你喜歡的童話故事主角吧。

＊人魚公主

＊仙杜瑞拉

跟描繪工作中的人們一樣，先決定主色，再決定其他2種顏色，就可以輕鬆搞定。

＊白雪公主

＊睡美人

3章

來畫更多圖案吧

12 來畫街道風景吧

熱鬧的

各式各樣的交通工具

以各自最具代表性的顏色為主色,畫畫看由3種顏色構成的交通工具吧。

* 熱氣球

* 救護車

* 巡邏警車

* 直升機

在空中遨遊的
交通工具

工作車輛

許多工作車輛都是以紅色為主色。

* 卡車

* 飛機

* 消防車

* 電車　綠色
　　　　膚色
　　　　咖啡色

* 新幹線

旅遊時搭乘的
交通工具

* 火車

* 公車

以咖啡色與黑色為主色,畫出寫實風格的機車。

* 自行車

時髦的
交通工具

* 小汽車

黑色
咖啡色

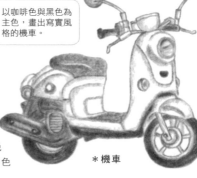

* 機車

來畫簡單的建築物

畫畫看地圖所使用的簡單建築物吧。重點是先掌握顏色、標誌、形狀等一目瞭然的特徵以後,再開始畫圖。

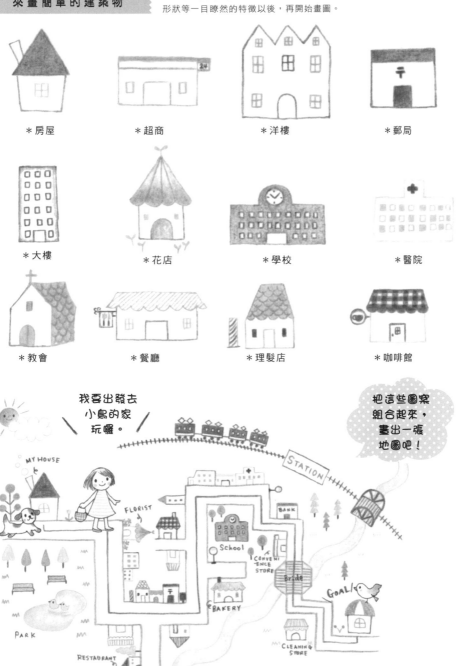

＊房屋　　＊超商　　＊洋樓　　＊郵局

＊大樓　　＊花店　　＊學校　　＊醫院

＊教會　　＊餐廳　　＊理髮店　　＊咖啡館

我要出發去小鳥的家玩囉。

把這些圖案組合起來,畫出一張地圖吧!

MY HOUSE

FLORIST

STATION

BANK

School

CONVENIENCE STORE

Bride

GOAL/

PARK

BAKERY

CLEANING STORE

RESTAURANT

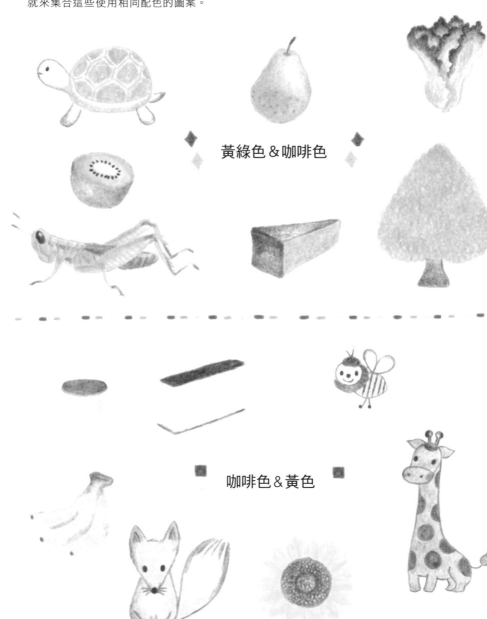

全體集合！相同顏色組合的圖案小夥伴

其實，長頸鹿跟布丁使用的配色是一樣的，還有很多的例子也都是這樣。接下來，我們就來集合這些使用相同配色的圖案。

黃綠色＆咖啡色

咖啡色＆黃色

▶ 黑色＆黃色 ◀

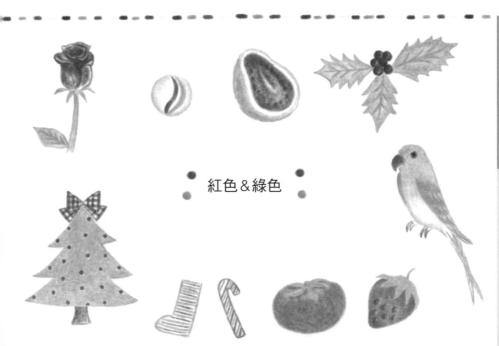
紅色＆綠色

● 色鉛筆損耗率排行榜 ●

為了繪製這本書的插圖,我買了一盒全新的 12 色組合的色鉛筆。在完成所有的插圖以後,我發現色鉛筆使用頻率的落差很大。

最常使用的是「咖啡色」,而最少使用的則是「膚色」。

chapter.4
用3種顏色畫出動人的世界

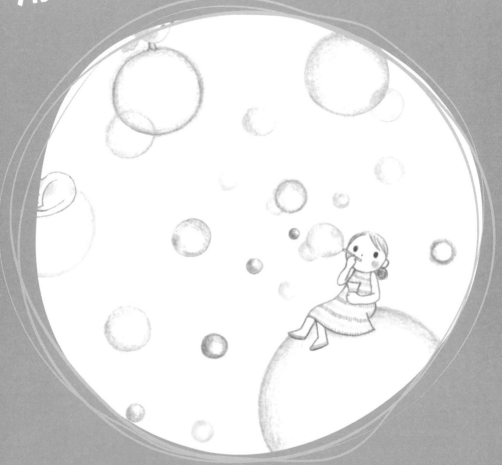

使用五彩繽紛的色彩畫畫確實好看又好玩，
而把顏色限定在3種以內的手繪
也有著不可思議的魅力。

燦爛的配色世界

第1～3章介紹了形形色色的插圖畫法。接下來的第4章,則要從這12種顏色當中分別選出3種顏色,並以這些配色組合為主軸,看看有哪些配色範例、3種顏色的形象插圖,以及配飾擺設的配色。
就讓我來為各位介紹簡單卻擁有無限可能的配色世界!

街道上的配色

走在街道上,就能看見許多由3種顏色構成的廣告招牌。
許多店家為了讓自家商店的印象深植人心,都會使用這種簡單的顏色組合。

> 只要一看配色,就知道是哪一家超商。顏色的力量真是強大!

＊ 便利超商的配色

橙色
綠色
紅色

綠色
藍色

藍色
紅色

黃色
藍色＋紫色
紅色

黃色
紅色

紅色
綠色

猜猜看是哪些超商呢

※ 解答
上排左起為 7-ELEVEN、全家、LAWSON
下排左起為 Ministop、Daily Yamazaki、Poplar

你選哪個顏色？

＊禮物盒的緞帶

緞帶的顏色不同，整體印象也會不一樣。根據送禮物的對象，
或是禮物本身的形象，挑選適合的緞帶吧。

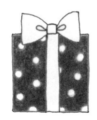 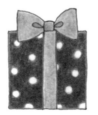 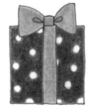

明亮的　　　　　　　　可愛的　　　　　　　　成熟的

＊一件式洋裝

你喜歡哪個配色呢？大膽地挑選平時不愛用的配色也很不賴。

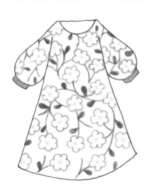 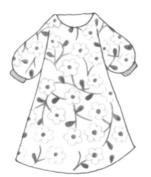 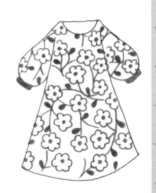

＊購物袋

即使是相同的配色，也會因為面積或比例的差異，而有不一樣的感覺。

4章

用3種顏色畫出動人的世界

神秘的色彩

3種顏色的組合

綠色與紅色為對比色,加上黑色的話,就能完美地結合這2個顏色。很適合用來畫出不可思議世界的插圖!

用3種顏色畫畫看吧

* 玫瑰花

* 洋裝

* 家具擺設

甜蜜的色彩

粉紅色與咖啡色的組合，就像草莓與巧克力一樣甜蜜又柔和。膚色相當適合調和這2種顏色之間的空白。

用 3 種顏色畫畫看吧

* 兔子

* 洋裝

* 家具擺設

夢幻的色彩

3 種顏色的組合

這個顏色組合就像夢幻世界裡的棉花糖。粉紅色的比例愈高，看起來就愈加甜美。

用 3 種顏色畫畫看吧

* 貓咪

* 洋裝

* 家具擺設

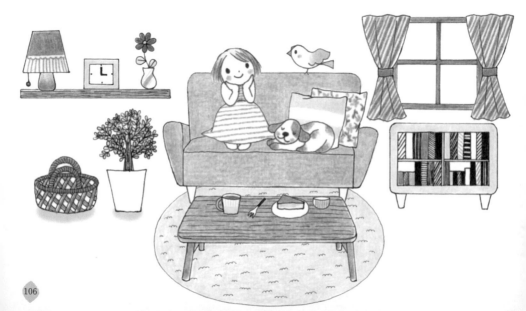

柑橘系的色彩

讓人聯想到蔬果的顏色組合。這個配色能讓
畫面變得明亮又有流行感。加上橙色以後，
畫面感就變得更簡潔俐落。

用 3 種顏色畫畫看吧

✻ 狗狗

✻ 洋裝

✻ 家具擺設

懷舊的色彩

成熟又漂亮有品味的顏色組合。只不過是把 P102 的紅色換成橙色,就能讓人感覺到一股懷舊的沉靜感。

用 3 種顏色畫畫看吧

* 花紋

* 洋裝

* 家具擺設

晶瑩剔透的色彩

3 種顏色的組合

這個顏色組合很適合帶著透明清爽感的插畫。活用淺藍與深藍,為插圖增加變化吧。

用 3 種顏色畫畫看吧

* 企鵝

* 洋裝

* 家具擺設

東方的色彩

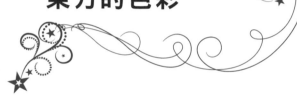

3 種顏色的組合

紫色與綠色的配色，帶著一股不可思議的魅力。黃色的任務是負責這2種顏色的緩衝。

用 3 種顏色畫畫看吧

＊ 小鳥

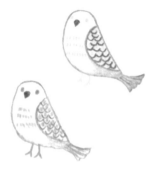

＊ 洋裝

＊ 家具擺設

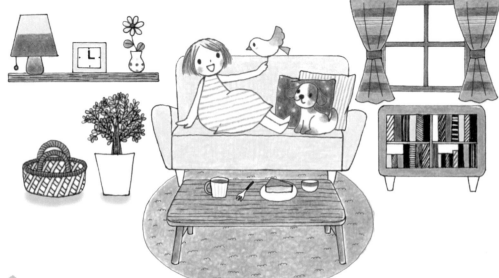

可愛的色彩

3 種顏色的組合

把女孩子都喜愛的這 2 種顏色加上黃綠色吧。既不會破壞甜美的印象，又能讓畫面變得更可愛。

用 3 種顏色畫畫看吧

* 蝴蝶的斑紋

* 洋裝

* 家具擺設

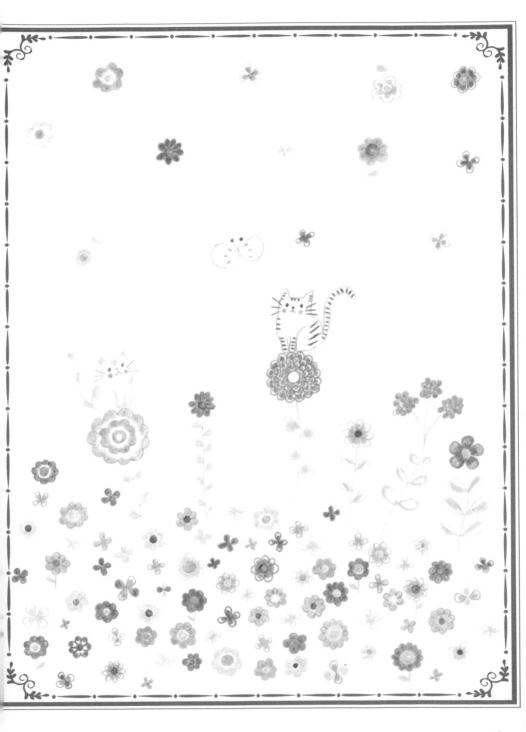

奇幻的色彩

清淡優雅的組合，讓人不禁聯想到雪酪或金平糖等甜點。歡迎來到夢幻世界。

用 3 種顏色畫畫看吧

＊ 房子

＊ 洋裝

＊ 家具擺設

清新的色彩

在番茄、西瓜等紅色蔬果當中,最常見到的配色就是這一組。在深綠色及淺綠色的襯托下,紅色變得更加顯眼了。

用 3 種顏色畫畫看吧

* 草莓

* 洋裝

* 家具擺設

森林深處的色彩

3 種顏色的組合

是動物們生活的森林裡常見的顏色組合。使用綠色及黑色，便能讓人聯想到森林深處。

用 3 種顏色畫畫看吧

＊花紋

＊洋裝

＊家具擺設

配色 gallery 12

改變紙張的顏色

3 種顏色的組合

使用粉紅色與綠色，在藏青色的紙上作畫。

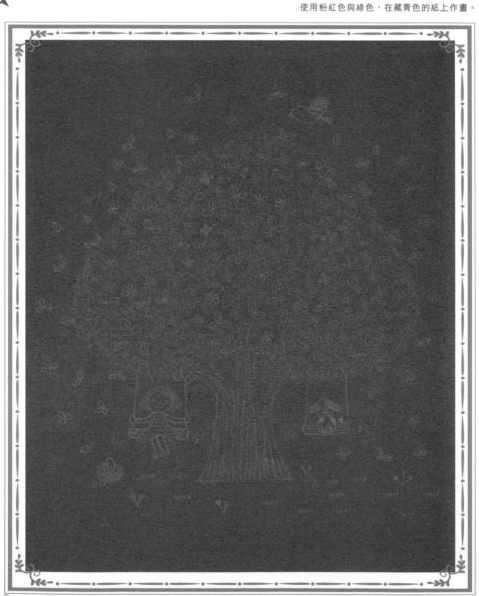

如果是顏色較深的紙張，適合使用粉紅色或
水藍色等淺色系的色鉛筆。試試看用不同顏
色的紙張畫畫吧。

3 種顏色的組合

使用水藍色與粉紅色，在胭脂紅色的紙張上
作畫。

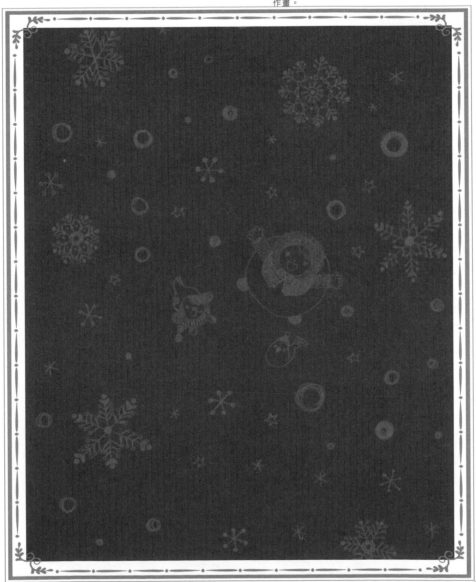

結語

前一本《色鉛筆的疊加魔法》的內容，
主要是將基本的 12 種顏色，
添上各種自己喜歡的顏色，
享受五彩繽紛的繪畫樂趣。

而這本書則以「使用 12 色當中的 1～3 種顏色
描繪插圖」為製作前提，
對於喜歡色彩繽紛的我來說，
實在是相當大的挑戰，
但在繪製插圖的過程當中，
我也漸漸地迷上了這種不遜於
五彩繽紛的色彩魅力，
以及豐富多變的顏色搭配。

每個插圖最多只能使用 3 種顏色，
所以在決定好主題以後，
我都比以往更仔細地觀察，
也試著使用平日裡鮮少使用的顏色組合，
才發現限制使用顏色的插畫充滿著
無限的新奇與驚喜，
也讓我感受到每一種顏色所擁有的魅力。

不管這本書的讀者
是平常習慣用色鉛筆畫圖的人，
還是第一次拿起色鉛筆的人，
若這本書能讓每一位讀者
都體會到這種色彩遊戲的無限樂趣，
那將是我的榮幸與喜悅。

由衷感謝編輯與我一同分享
12色插圖的全新魅力，
也感謝本書製作的每一位相關人員，
以及我在繪製插圖時，
成為繪製主題的各種物品以及
愈來愈短的色鉛筆，
真的感激不盡。

願每一位讀者都能
與色鉛筆來一場美好的邂逅。

插畫家 ふじわらてるえ

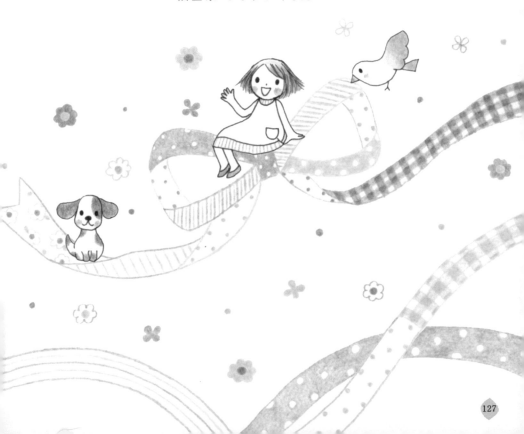

【著者】ふじわらてるえ

自由插畫家。

活躍於各個領域，包括文具用品及賀卡的插圖、牙醫診所的品牌Logo設計、零食包裝、書籍等等的插圖繪製，以及原創紙製雜貨的設計等。

http://suzunarihappy.com/

【STRFF】

企劃編輯：あかり舎編集室
設計：アダチヒロミ
　　　（アダチ・デザイン研究室）

1、2、3色の神可愛簡筆插畫

出　　　　版／楓書坊文化出版社
地　　　　址／新北市板橋區信義路163巷3號10樓
郵 政 劃 撥／19907596　楓書坊文化出版社
網　　　　址／www.maplebook.com.tw
電　　　　話／02-2957-6096
傳　　　　真／02-2957-6435
作　　　　者／ふじわらてるえ
翻　　　　譯／胡毓華
責 任 編 輯／王綺
內 文 排 版／楊亞容
校　　　　對／邱怡嘉
港 澳 經 銷／泛華發行代理有限公司
定　　　　價／320元
出 版 日 期／2022年1月

國家圖書館出版品預行編目資料

1、2、3色の神可愛簡筆插畫 / ふじわらてるえ作；胡毓華翻譯. -- 初版. -- 新北市：楓書坊文化出版社, 2022.01　面；　公分

ISBN　978-986-377-740-3（平裝）

1. 鉛筆畫　2. 繪畫技法

948.2　　　　　　　　110018644